U0036033

數字遊戲好好玩

好好玩

彩色隨身版

腦力&創意工作室◎編著

前 言 *Introduction*

數字遊戲由於其外延的擴張，已經變成了一個被廣泛使用的概念。本書仍然沿用其通俗慣常的含義，所謂數字遊戲指的即是用簡單有趣的數字或者文字組成的，並且帶有邏輯性的遊戲，當然也包括一些透過較為複雜的文字或者數字組成的邏輯遊戲。很多數字遊戲包含有隱藏條件，只有撥開其外在的迷霧，才能找到正確的答案。還有一些數字遊戲透過數目進行欺騙，要想避開這種思維的陷阱，需要對這類數字遊戲有一個大致的瞭解，以認識其規律，知曉破解這類遊戲常用的或者特殊的方法。

資料顯示，人類進入文明時代就已經開始使用一些數字做遊戲了。可見，數字遊戲的歷史非常悠久。人類在日常生活中，積累了大量的數字遊戲的素材，並不斷地擴展著數字遊戲的內容和外延。

現代數字遊戲的功能已經在社會上得到了廣泛的認可，在對一個人的思維訓練，以及對人才的判斷分

析能力、邏輯嚴密性、推理能力等素質的考察與甄別方面發揮著重要的作用。對數字的敏感性，對隱藏在文字裡的資料之間複雜關係的準確把握，是衡量一個人智力高低的核心內容。這種能力的強弱，可以在很大程度上反映出這個人對事物實質及事物之間聯繫的認識能力的高低。大量的研究發現，這種能力是可以透過訓練得到提升的。本書的數字遊戲，可以讓讀者在休閒娛樂的同時得到思維的鍛煉和啟發。

本書收集的數字遊戲涵蓋了現代日常生活中人們慣常使用的思維類型和思維規律。這些數字遊戲不同於以往那些單一的數獨遊戲，因為它的覆蓋面更寬，包括有數字邏輯遊戲、數字推理遊戲、數獨遊戲等等，具有相當的趣味性、適用性和真實性。我們希望能和讀者朋友們一起獲得新的認知、啟示，並在具體的數字遊戲中鍛煉我們的思維能力，也對我們更好地認識事物，提升解決問題的能力，鍛煉思維的嚴謹性、推理的科學性，起到很好的借鑒作用。

TABLE OF CONTENTS

TABLE OF CONTENTS

豆腐西施的精湛刀法

難度指數 ★★★　　　　所用時間（　　　）秒　　答案見 P.138

清朝中期，北京城內有一個賣豆腐的姑娘，長的清秀
可人，人稱「豆腐西施」。

一天，「豆腐西施」剛剛將一板新鮮的豆腐放在櫃檯
上，驍騎營大將軍都爾善來到了這裡，他是八旗貴
族，垂涎「豆腐西施」的美貌已久，多次派人前去遊
說，都被拒絕。今天，都爾善按捺不住心性，仗著酒
膽要將「豆腐西施」強行搶走。

「豆腐西施」不慌不忙地說：「小女自幼隨家父賣豆
腐，練了一手切豆腐的刀法，不堪在將軍面前獻醜。

我要在這豆腐上面切幾刀，將軍看清楚了。」說罷，拿起刀，但見一團白光閃來閃去，一炷香的工夫，一板豆腐上面，縱橫交叉劃了無數條刀痕。

「請問將軍，小女剛才切了多少刀？」都爾善從來沒有見過這麼迅捷的刀法，早已經嚇得目瞪口呆，剛才他一陣忙亂，根本沒有看清楚豆腐西施到底切了幾刀。

「豆腐西施」見狀，冷笑了一聲：「小女剛才一共切了1999刀，再問將軍，我這1999刀，將豆腐切成了多少塊？答得出來，我今天隨你而去，答不出來，小女可就恕難從命了！」

都爾善知道今天遇到了世外高人，打了個哈哈，帶著眾人訕訕離去。

你知道豆腐西施的1999刀，將豆腐切成了多少塊嗎？

秤金幣

大多數偽造硬幣的謎題中，使用的都是有兩個托盤的天平。但在本題中，這個天平只有一個托盤。

現在給你三大袋金幣，每一袋金幣的具體數量都在10個以上。其中一袋全部都是偽造的金幣，每個假幣重55克；另外兩袋則全是真的金幣，每個重50克。

如果要找出那袋假幣，你最少要操作多少次才行？

海島上的榮譽航行

難度指數 ★★　　　**所用時間**（　　）秒　　**答案見** P. 138

某島國剛剛研製成功了一
艘艦艇。島國總統想用艦
艇來一次環島旅行。擺在
總統面前的難題是：新艦
艇燃燒消耗量巨大，上面
的木柴僅僅能維持二十四

小時的燃燒，航行里程是120海里。而島國的周長遠遠
不只120海里。所以這次航行對總統而言是一次榮譽之
旅，而對海軍大臣來說，則是一場頭痛之旅。

海軍大臣請當地的數學家和巫師，實地測量了一下島
國的周長，然後設計出了成功航行的方案。他用兩艘
炮艦為新艦艇添加燃料，每艘新艦艇所裝載的燃料能
燃燒八小時，炮艦和新艦艇的航速一樣。這樣，總統
先生成功圓滿的完成了他的榮譽之旅。

你知道小島的周長是多少嗎？

瓊斯太太家的保險箱密碼

瓊斯太太家裡的保險箱最近換了新密碼，新密碼有以下幾個特點：

第一，和原來的密碼一樣，新密碼也是四位數。

第二，新密碼是舊密碼的四倍。

第三，新密碼正好是原來密碼的倒寫。

基於上述三個特點，瓊斯太太一下子就將新密碼記牢

了。你能根據這三個特點，推斷出瓊斯太太家保險箱的新密碼是多少嗎？

牛頓的謎題

這是牛頓想出來的數學謎題，2英畝的牧場裡若放牧了9頭牛，第16天牧草就會被吃光。而在3英畝的牧場裡放牧18頭牛的話，第10天牧草就會被吃完。

那麼在5英畝的牧場裡放牧35頭牛的話，吃完牧草要花幾天呢？

陶淵明的菊花

難度指數 ★　　　　　　**所用時間（　　　）秒　　答案見 P. 139**

陶淵明在南山之下種了很多菊花，菊花開花的時候，第一天開一朵，第二天開兩朵，第三天開四朵，第四天開八朵，一共開了七七四十九天，菊花全開了。

你知道菊花開到一半的時候，是第幾天嗎？

遊戲亞軍的成績

難度指數 ★★★　　　**所用時間**（　　）秒　　**答案見** P.139

在一次電子遊戲對抗賽中，選手高峰獲得了亞軍。

遊戲一共三十關，成功破解一關獲得四分。棄權一關得零分，關口破解錯誤倒扣一分。高峰根據自己獲得的分數（超過了50分），立刻判斷出了自己成功過了幾關。根據上面的情況，你能判斷出高峰得了幾分，成功破解了幾關、棄權了幾關、錯誤破解了幾關嗎？

15

生死決戰

一名駭客和一名防毒專家在進行生死決戰。

「我現在的電腦病毒，一秒鐘可以分裂成兩個，再一秒鐘，兩個可以分裂成四個，一分鐘內，我的電腦病毒停止分裂，全部侵入你公司的電腦，哈哈。假如一分鐘之內你不能完全消滅這些病毒的話，你公司的電腦將全部癱瘓！」駭客說道。

防毒專家是某公司的電腦工程師，他毫不示弱地說：「我可以隨時消滅你的病毒！」

「哈哈，等你發現了病毒再進行消滅，至少需要三秒鐘的時間，我的病毒早已經分裂成八個了。我知道你現在的防毒軟體，一秒鐘內只能消滅兩個病毒，你始終滯後，怎麼對付我！」

駭客哪裡知道，防毒專家早已經將防毒軟體做了升級改進，可以一開始消滅16個電腦病毒，第二秒消滅32

個，第三秒消滅64個，依此類推。

防毒專家多少時間內能消滅駭客散佈一分鐘的電腦病毒呢？

三組數字

2組數字相乘得到另一組數字，這三組數字必須包含1、2、3、4、5、6、7、8、9，每個數字各出現一次不得重複。你能夠找出這兩種情況所有可能的解答嗎？

主持人的神奇速算

難度指數 ★★　　　　**所用時間（　　　）秒**　　**答案見 P. 139**

某電視台主持人正在舉行一個益智節目。主持人隨機點了兩名觀眾，讓其中一人做監督，其中一人隨便寫了兩個數字，兩個數字相加得到第三個數字，將第二和第三個數字相加得到第四個數字；將第三和第四個數字相加得到第五個數字，依此類推，寫到第十個數字為止。觀眾寫下的數字是：

7、4、11、15、26、41、67、108、175、283。

然後，主持人看了一下觀眾寫的十個數字，說道：「這十個數相加的總和是737。」觀眾席上有人竊竊私語，有人說這是事先安排好的。主持人高聲說道：「哪位有疑問的朋友願意再試一試？」接二連三有好幾個觀眾走上前，主持人屢試不爽。

原來，這裡面有一個小技巧，只要你掌握了這個小技巧，你就能在朋友們面前表演這套數學魔術，大出風頭。你知道這裡面的祕密嗎？

巫婆的金幣

女巫瑪利在山間小路上，要去附近的小鎮，給當地的貴族驅鬼治病，她一邊走一邊自得地自言自語：「走走走，遊遊遊，不學無術我不發愁。逢人不說真心話，全憑三寸爛舌頭……」

小鎮還算繁華，店鋪林立，行人絡繹不絕。一個七、八歲的小孩從家裡偷偷拿了兩枚銀幣，走在大街上，銀幣從口袋裡掉了出來，被女巫看見了，想佔為己有。她欺負孩子小，將銀幣撿起來，說是自己的，小孩子也不示弱，堅持銀幣是自己的，兩人的爭吵引來了很多人圍觀。女巫騎虎難下，她靈機一動：「既然你說銀幣是你的，那麼我就出一道題，答得出來，銀幣歸你，答不上來，銀幣就是我的。」

圍觀的人們紛紛指責女巫故意刁難小孩子，沒想到小孩應允了女巫的條件。女巫見狀大喜，她陰陽怪氣地說道：「我身上有好幾塊金幣，一半的一半的一半比

一半的一半少半個，你要是猜出我有幾塊金幣，金幣
和這兩枚銀幣都歸你；否則銀幣歸我。」

令女巫沒有想到的是，這個小孩是全鎮有名的數學神
童，他不一會兒就說出了正確答案，女巫只好沮喪地
將自己的金幣和小孩的銀幣全給了小孩。

女巫身上有幾枚金幣，你能算得出來嗎？

逃犯分私鹽

清朝初期，兩個私鹽販子冒死從山東販了一車私鹽，重約140斤。為了躲避官府追捕，他們晝夜不停地從山東趕往河北地界。到了河北地界之後，兩人開始分鹽。按照事先約定，一個人分50斤，另一個人分90斤，分完之後各奔東西，等風聲過去了再遊走銷售。

可是，兩人身邊只有兩個7斤重和2斤重的秤砣，秤桿在行走過程中滑落了，這鹽可怎麼分呢？他們又不敢明目張膽到村舍集鎮上去借，生怕暴露了形跡，惹來官兵追捕。

一個私鹽販子想了一個辦法，他用匕首削了一根棗木棍，砍了一個樹杈立在地上做為支架。兩人利用這個棗木槓桿做為天平，用兩個秤砣做為砝碼，一共秤了三次，公平地將私鹽分開了。

你知道他們是怎麼分的嗎？

卓別林上樓梯

難度指數 ★★　　　　所用時間（　　　）秒　答案見 P. 140

卓別林在出名之前，前往電影公司應徵喜劇演員。負責面試的人，讓卓別林表演上樓梯，用最滑稽的方式表現一個小職員急急忙忙的神態。卓別林從一樓一直上到八樓，累得氣喘吁吁，尾隨的考官這才忍俊不禁地喊停，卓別林順利地通過了考試。

卓別林從第一層爬到第四層，用了48秒。他按照這個速度，一直爬到了第八層，一共用了多少時間？

最聰明的科技專家

航空科技專家戴維斯在裝配螺旋槳上的螺絲釘時，他的助手不小心將一個不同規格的螺絲釘，和其他25個螺絲釘混淆在一起了，這個螺絲釘和其他的螺絲釘外表看起來相差無幾，只是比其他螺絲釘重量略重。如果不慎將這個製作不精密的螺絲釘裝配到飛機的螺旋槳上，飛機的品質將難以保證。

聰明的戴維斯讓助手拿來一架天平，短短幾十秒，一共秤了三次，準確地將那個不標準的螺絲釘挑了出來。

聰明的你，能找出那個較重的螺絲釘嗎？記住，僅有三次的秤重機會哦！

冷飲店來了大肚漢

盛夏逐漸過去了，冷飲店生意逐漸冷清了起來，店主打出了「兩個空瓶換一瓶汽水」的招牌，以期招徠顧客。

這天，冷飲店來了一個魁梧且有啤酒肚的男子，夥同三個朋友，來冷飲店喝汽水。一塊錢一瓶的汽水，四個人一口氣喝了20元。

看著一大堆汽水瓶，冷飲店老闆瞠目結舌：一個月前最熱的時候，也沒人一下子能喝這麼多汽水呀！

請你算一下，四個大肚漢一共喝了多少瓶汽水呢？

25

阿里巴巴的金條

阿里巴巴請來工匠為他修建房屋，整個工程需要7天才能完成，他給工匠的回報是一根金條。問題是，他只能將金條弄斷兩次，但是在每天傍晚收工時阿里巴巴必須用一部分金條來結算當天的工錢，他該如何給工匠們付費呢？

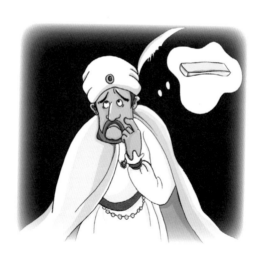

李逵喝酒

李逵上梁山後，宋江知道他容易酗酒誤事，特意想了一個法子懲治他。這天李逵嚷嚷著要喝酒，宋江就將李逵帶到一個盛滿酒的大缸前，大水缸旁邊放著兩個酒舀子，一個能裝酒三碗，一個能裝酒五碗。宋江說道：
「兄弟，只要你能量出四碗酒來，今天我就讓你喝個痛快！」

李逵人粗心細，擺弄了一會兒，量出了四碗酒，然後在酒缸旁邊，一口氣喝了個痛快。你知道李逵是怎麼量的嗎？

27

駱駝的悲鳴

在沙漠中行進的駱駝商隊，通常會讓最強壯的駱駝在駝隊的兩頭，中間夾雜著體弱的駱駝，按照順序前行。商人們為了區別這些駱駝，要在每一隻駱駝身上加蓋火印。

商人們在給駱駝加蓋火印的時候，將鐵質的印章燒得通紅，烙在駱駝身上，駱駝會疼痛不堪，高聲嘶鳴五分鐘之久。如果一個商隊中有十隻駱駝，假定叫聲不重疊的話，加蓋火印的時候最少要聽幾分鐘的駱駝悲鳴？

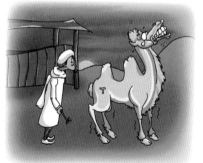

球賽比分

西元3000年，足球規則中的記分進行了改變：在一場比賽中，勝者得10分，平局各得5分，無論勝負，踢進一球就加1分。在一次採用循環制的國際大賽中，經過幾場比賽，各隊得分如下：日本隊得3分、巴西隊得7分、中國隊得21分。請問共進行了幾場比賽？每場比賽的進球比是多少？

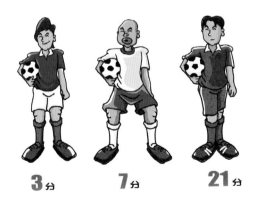

3分　　　**7**分　　　**21**分

賽車的速度

本田摩托車公司的賽車手松本進行複雜地形預賽熱身。賽道分為等長的四段，第一段是山地，松本以每小時50公里的速度跑完了全程；第二段是山間小路，松本的車速提高到了每小時100公里；第三段和第四段分別是鄉間公路和國道，松本的時速分別是150公里和200公里。

跑完全程後，松本認為他的平均時速為125公里。你認為他的計算正確嗎？

長跑運動員的速度

一名長跑運動員在進行傷後恢復訓練，教練讓他在賽場上進行慢跑6公里。他用每小時8公里的速度跑了4公里，想提高速度，用平均12公里的時速，跑完全程。

在接下來剩餘的2公里中，這名運動員將跑步速度提高到多少，才能將全程的速度平均到每小時12公里？

31

小彼得和父親的算術遊戲

難度指數 ★　　　所用時間（　　　）秒　答案見 P. 142

在新學期的數學課上，老師傑瑞教給了孩子們一個小技巧，讓他們回去和爸爸媽媽玩數字遊戲。

小彼得回到家裡後，迫不及待地向在木場工作的爸爸炫耀。他拿來紙筆遞給爸爸：「考考您，爸爸。請您在紙上任意寫兩組七位數。」爸爸不知道兒子在玩什麼小把戲，面帶疑惑地寫了兩組七位數：

爸爸的第一組數字是：2890876

爸爸的第二組數字是：1693486

「好了親愛的爸爸，我也寫下兩組數字。」小彼得說完，也寫下了兩組數字：

小彼得的第一組數字是：7109123

小彼得的第二組數字是：8306513

「請您聽清楚了爸爸，您可以任意寫第三組數字，幾位數字都行，但最好也是七位數字。當您寫完的時

候，我就能馬上將這五組數字相加的結果寫出來。」

「我的孩子，這怎麼可能！」爸爸不相信兒子的速算能力，他寫下了第三組數字：

5964372

爸爸剛剛放下筆，小彼得在兩秒之內，就將五組數字之和計算了出來，是25964370。

小彼得的爸爸十分驚訝，他用筆在紙上相加五組數字，足足用了將近一分鐘才將結果算出來。他嘴裡喃喃地說道：「這怎麼可能呢？」

你知道小彼得是怎麼算的嗎？

實習生的待遇

難度指數 ★　　　　所用時間（　　）秒　答案見 P.143

橋本一郎在中國一家電腦公司企劃部實習，雙方約定實習期限為一年，工資6000元人民幣加一台電腦。企劃部給他提供住宿和免費餐券，工資年底支付。

工作了7個月後，橋本一郎因為業績優秀，提前結束了實習期限，轉為正式員工，從企劃部調到軟體發展部工作。調職前夕，企劃部給他結清了工資，因為電腦無法拆開，所以給了他1500元和一台電腦。你知道這台電腦的市場價格嗎？

酒鬼比拼

一群酒鬼聚在一起要比酒量。先上一瓶，各人平分。
這酒真厲害，一瓶喝下來，當場醉倒了幾個。於是再
來一瓶，在餘下的人中平分，結果又有人倒下。現在
能堅持的人雖已很少，但總要決出個勝負來。於是又
來一瓶，還是平分。這下總算有了結果，全倒了。只
聽見最後倒下的酒鬼中有人咕噥道：「嘿，我正好喝
了一瓶。」

請問：這些酒鬼一共多少人？

龜龜賽跑

動物賽場上，甲乙兩隻烏龜在進行10公尺長跑比賽。
甲龜到達終點的時候，乙龜距離終點還有1公尺。假如
兩隻烏龜重新比賽，甲龜的起跑線退後1公尺，甲乙兩
隻烏龜能否同時到達終點？

將軍的貓

愛麗斯特——陸軍將軍的寵物貓，昏昏沉沉地在坦克履帶上假寐。突然間坦克開動，以每小時十英里的速度前行。愛麗斯特被驚醒，模糊中牠知道自己正處在險境。

這隻聰明的貓在危難之際有些思維錯亂，牠沒有意識到即刻跳下去可免一死，而是沿著履帶向後奔跑。牠需要跑多快，才能逃過被碾壓的劫難呢？

林紓的算術能力

林紓是晚清著名的翻譯家，從小就十分聰慧，十三、四歲就開始就讀於洋學堂。這天，算術老師給學生們出了一道題：從1寫到10，一共是11個阿拉伯數字。從1寫到500，一共寫了多少個阿拉伯數字？

學生們有的用筆在紙上邊寫邊計算，有的冥思苦想，有的一籌莫展。林紓思索了一會兒後，用筆寫出了一個算式，提出了答案。老師驚嘆：這個孩子聰明，將來必成大器！

你知道林紓是怎麼算的嗎？

難倒眾人的算式

難度指數 ★★ **所用時間（** **）秒** **答案見 P.144**

更多的時候，我們的思維處在僵化和單一狀態。如果能夠打破思維模式，好多所謂的難題，其實很簡單。請看下面的這個算術題：3個5和1個1，運用加減乘除的基本運算，使他們的值等於24。

看清楚了，是兩個條件：第一是3個5和1個1必須用到；第二是僅僅限於加減乘除運算方式（可以任意選擇其中一種或者幾種運算方式）。

魯智深的佛珠

魯智深在五台山出家，因為酒醉大鬧了佛家聖地，被長老一封書信打發到東京大相國寺，做了一個看菜園子的菜頭和尚。五台山長老知道

魯智深是一個有佛緣的人，臨別時贈給了魯智深一串佛珠，對魯智深說道：「這串佛珠，一共100多顆。一次數3顆，正好數完；一次數5顆，最後剩3顆；每次數7顆，也剩3顆。你知道這佛珠有多少顆嗎？」

魯智深聽了甚是不解，心想，一顆一顆數，不就知道佛珠有多少顆了嘛，絮絮叨叨這麼麻煩。後來魯智深佛學修養加深，才知道方丈的一番話，意在啟發他要培養人生的智慧，才能更好地參透佛學的內涵。

你知道魯智深佩戴的佛珠有多少顆嗎？

40

撲克牌

難度指數 ★★★　　　　**所用時間（　　）秒　　答案見 P. 144**

現有一副去掉兩張鬼牌的撲克牌，共52張。把它洗勻後，分成A、B兩組，各26張。

請問，這時A組中的黑牌數和B組中的紅牌數，在1000次中，有幾次會完全相同？

貨架上的罐頭

食品商店的貨架上，新進貨了幾罐奇異果罐頭。一名男子進來買了全部罐頭的一半又半個；第二名顧客買了剩下的一半又半個；第三名是個小姑娘，將剩下的一半又半個罐頭全部買走了。第四個顧客過來也要買奇異果罐頭，售貨員對顧客說道：「抱歉，奇異果罐頭全部售完了。」

食品商店一共新進了幾罐奇異果罐頭呢？

農夫的遺產

農場主人漢斯去世後，留下了幾頭乳牛。按照他的遺願，他的妻子分得了全部牛的半數加半頭；他的長子分得了剩下牛的半數再加半頭；農場主人的次子分得了剩下牛的半數再加半頭；農場主人有一個女兒，分得了剩下牛的半數再加半頭。至此，農場主人的乳牛全部分完。你知道農場主人一共有多少頭牛嗎？

設計師的報酬

難度指數　★　　　　所用時間（　　）秒　答案見 P. 144

廣告設計師王麗、張潔和孫婷婷接了一個案子。孫婷婷臨時被公司委派去處理其他事物了；設計工作由王麗和張潔兩個人來完成。王麗做了五天，張潔做了四天。因為孫婷婷沒有參與這項工作，所以將應得的九百塊錢報酬拿出來讓王麗和張潔兩個人分配。按照工作量，王麗和張潔應該各分到多少錢呢？

機智的人口普查員

人口普查員漢斯來到瑪麗太太家裡做調查，瑪麗是一位中年婦女，她生了三個女兒。當漢斯詢問這三個女孩的年齡時，這位婦女有意賣一個關子，說：「如果你將她們各自的年齡相乘，得數會是72；但如果將她們的年齡相加，那又碰巧是我家的門牌號碼14了。你可以自己去想看看。」

漢斯想了想說：「可是要推算出她們的年齡，這些資訊還不夠啊！」

瑪麗說：「那好吧！我的二女兒麗薩正在玩大女兒安琪的舊玩具。」

漢斯笑道：「哈，哈！現在我知道她們的年齡了。」

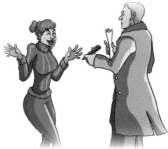

45

快樂的皇帝

中國歷史上，皇帝老婆多，三宮六院數也數不清。

話說有這麼一個皇帝，最寵愛的愛妃每天夜裡陪他；次寵愛的愛妃，隔天夜裡陪他一次；名列第三的愛妃，每隔兩天晚上陪他一次；第四名愛妃每隔三天晚上陪他一次。依此類推，第七名愛妃每隔六天晚上陪他一次。

問題是，會不會遇到七個妃子一起侍奉皇帝的情況？

風中飛翔的燕子

「小燕子，穿花衣，年年歲歲到這裡。」數學課上，代數老師首先唸了幾句兒歌，接著說道：「大家都知道燕子秋去春來，我這裡有一道關於燕子的算術題。假設燕子從南方到北方，然後從北方再到南方，在沒有風速、燕子飛行速度一定的情況下，需要數天時間。第二年，情況發生了變化，燕子在飛行途中遇到了南風，南風徐徐輕吹，風速不變。燕子從南方飛到北方，再逆風從北方飛到南方，所需天數和沒有風的時候，是多了還是少了，還是保持不變呢？請同學們思考一下。」

十幾分鐘過去了，老師向學生們提問這道題的結果，有同學說少了幾天，有同學說天數沒變，也有同學說天數增加了。你能說出這道題的正確解法嗎？

塞翁的財產

話說塞翁家裡有兩匹馬、三頭牛和四隻羊，總價值不足一萬文錢。如果兩匹馬加上一頭牛，或者三頭牛加上一隻羊，或者四隻羊加上一匹馬，那麼牠們的總價正好是一萬文錢。你知道塞翁家的馬、牛和羊的單價各是多少錢嗎？

懷特小姐的金錶

難度指數 ★★　　　　**所用時間（　　）秒**　　**答案見 P.146**

懷特小姐新買了一支勞力士金錶,第二天發現比家裡的小鬧鐘快兩分鐘;而家裡的小鬧鐘又比電台播報的標準時間慢兩分鐘。下面的哪種說法正確,請你選出來:

（A）手錶指示的時間是準的;（B）手錶指示的時間比標準時間要快;（C）手錶指示的時間比標準時間要慢。

現在幾點了？

難度指數 ★ 　　　　**所用時間**（　　　）秒　答案見 P.146

詹姆斯・龐德是一位家喻戶曉的英雄人物。他桀驁不馴，行事不拘一格。

警隊的新上司卡爾早就耳聞龐德的大名，初次上任，在走廊迎面碰見了龐德。上司親熱地和龐德打招呼：「早安，龐德先生。」然後隨口問了一句：「龐德先生，您知道現在幾點了嗎？抱歉，我剛剛知道我的勞力士罷工了。」

不知道什麼原因，龐德對這個新來的上司有點感冒，他隨口丟給上司一句話：「從午夜到現在這段時間的四分之一，加上從現在到午夜這段時間的一半，就是現在的時間。」

新上司搖搖頭，有點尷尬地看了一下龐德。你知道龐德說的時間是幾點鐘嗎？

飛機比火車快多少？

難度指數 ★★ **所用時間（** 　　 **）秒** 答案見 P. 146

受公司委託，布朗先生從美國總部（我們稱之為A地）出發，到大洋彼岸的某個國家（我們稱之為B地）開拓市場。從A地到B地，搭飛機需要九個小時；而要從地面走，布朗先生首先搭公車到火車站，坐上火車到輪船碼頭改搭客輪，一共需要九天時間。從A地到B地，搭飛機比搭火車快幾倍？

王亞樵的菸頭

王亞樵就是上海著名的幫會頭子之一，是中國近代歷史上最著名的暗殺大王，先後謀殺蔣介石，槍擊宋子文，炸死侵華日軍總司令官白川大將，刺傷汪精衛。崇尚以「五步流血」的暗殺手段除暴安良，救國救民。王亞樵的下場和自己的人生軌跡不謀而合：被國民黨特務戴笠暗殺身亡。

如此風雲跌宕的一個歷史人物，早年間也是窮困潦倒。剛到上海的時候，沒有工作，找不到依靠，吃不飽穿不暖，帶著一群兄弟們浪跡街頭。王亞樵愛抽菸，沒錢買菸就在街上撿別人剩下的菸頭，最多的時

候撿了150個。每3個菸頭能接一根香菸的長度，王亞樵就此度過了菸癮關。

你算算，150個菸頭能接幾根菸？

有線台的收視率

難度指數 ★★　　　　**所用時間（　　）秒　答案見 P. 146**

香港有線電視台日前針對肥皂劇、紀錄片和電影的收視情況，做了一項收視率調查。調查結果顯示三種類型的節目都看的人佔26%；被調查的人當中，有39%的人不看紀錄片；看肥皂劇的人數，加上看電影的人數，和看電影的人數加上看紀錄片的人數所佔的比例相等。有27%的觀眾從來不看電影；觀看紀錄片和肥皂劇的觀眾佔了14%；只看紀錄片的觀眾僅佔3%。

請回答下面的問題：

1、不看電影但喜歡看肥皂劇的觀眾佔多少比例？

2、有多少比例的觀眾只看肥皂劇？

3、觀看電影和紀錄片但不看肥皂劇的人佔多少比例？

4、有多少比例的觀眾只看電影？

5、有多少比例的觀眾觀看其中的兩類節目？

6、只看其中一類節目的觀眾佔多少比例？

史上最早的數學選拔賽

《唐闕史》裡面記載著一個「數學選拔官吏」的故事：楊損是唐朝尚書，學問淵博，擅長算術。楊損做人也很正直，任人唯賢，從不營私舞弊。

有一次，朝廷要從地方上兩個小官吏之中，選拔一人予以擢升。兩人都是楊損的下屬，才能和品格不相上下。到底應當怎樣選擇，讓楊損傷透了腦筋。楊損思慮了一段時間，對兩個人說道：「既然兩位不相上下，而朝廷又只有一個名額，只能忍痛割愛了。我們現在的官員，做文章的修養都很深，但速算的技能缺乏。我這裡有一道速算題，誰能答得出來，就舉薦誰，你們聽好了：有人在林中散步，無意中聽到幾個強盜在商討如何分贓。他們說，如果每人分6匹布，則剩5匹；每人分7匹布，則少8匹。試問共有幾個強盜？幾匹布？」聽過題目後，其中一個小吏算出了答案。你知道答案是多少嗎？

格列佛的衣服

難度指數 ★★ **所用時間（　　）秒 答案見 P.146**

外科醫生格列佛出海冒險航行，路過小人國。

小人國的人身高不滿六英寸，格列佛置身於小人國中，就像巍峨的大山一般。格列佛比這裡的人高十二倍，小人國的國王要給格列佛縫製一套衣服。假定小人國的裁縫師縫製一套小人國的人的衣服需要兩天時間，那麼用一天時間給格列佛縫製一套合身的衣服，大約需要幾個裁縫師？在這裡，我們假定格列佛的身體胖瘦和小人國的人一樣。

錶針重合的次數

難度指數 ★ 　　　　　所用時間（　　）秒　答案見 P. 147

「滴答……滴答」，勤勞而又不知疲倦的鐘錶，始終催促你什麼時候休息，什麼時候工作，使你的生活變得有章法可循。試想，一個現代人假如突然沒有了鐘錶，失去了時間座標，生活會發生怎樣的變化呢？

鐘錶對我們的生活如此之重要，但我們未必對鐘錶完全熟悉。看看你牆上掛的時鐘，十二點的時候，時針和秒針是否重合在一起了？其實兩個指針在十二個小時內，有多次重合。你知道時鐘的時針和秒針在十二個小時內，在什麼時候重合，一共重合了幾次嗎？

罐子裡面的污染藥

難度指數 ★★　　　　　**所用時間（　　　）秒　答案見 P.148**

在一次國際救援中，國際紅十字會前往受災的國家發送10箱急救藥丸，每粒藥丸重10毫克，每箱重30公斤。

克萊恩博士指揮現場人員，將急救藥按照1～10個編號，按順序裝入貨運機艙。這時候國際刑警組織發來緊急通告：恐怖組織將其中的一個藥箱掉包了，10箱中有1箱藥品是污染藥品，每粒藥丸比其他藥丸重0.1毫克。

飛機即將起飛了，機場只能提供一個只有600毫克砝碼的天平。每箱檢驗，顯然來不及了；每箱秤重，沒有合適的秤重器械。怎麼辦？

聰明的克萊恩博士，用這個只有600毫克砝碼的天平，在助手們的幫助下，只用了一次，就將污染藥品找了出來，因此避免了一場恐怖災難。聰明的你，知道克萊恩博士用的是什麼方法嗎？

小猴子運香蕉

難度指數 ★★　　　　　　**所用時間（　　）秒**　　**答案見 P. 148**

一隻貪玩的小猴子，在距離住處50公尺的地方，發現了一大堆香蕉。這可把愛吃香蕉的小猴子樂壞了，小猴子數了數，一共100根！

可是，這麼遠的路，該怎麼往家裡運呢？憑藉小猴子的力氣，每次只能背50根香蕉，而且每走一公尺，小猴子都要吃掉一根香蕉。你幫小猴子謀劃一下，怎樣才能讓小猴子盡可能多的將香蕉搬到家裡？

竹簍裡面的蛇

難度指數 ★★　　　　**所用時間（　　　）秒**　　**答案見 P.148**

一個泰國人在市集上賣蛇，有事要離開，請妻子一個人照料。妻子對蛇很敏感，從來不敢觸摸。賣蛇人將一千隻蛇，放進車上的十個竹簍裡面，然後在竹簍外面寫上編號，每個竹簍的編號，就是竹簍裡面蛇的數量，然後對妻子說：「這樣誰來買蛇，妳直接將竹簍給他就行了，不用親手抓蛇。」

去除本題的實用性，從數學意義上分析，你知道賣蛇人是怎樣分配這一千隻蛇的嗎？

郭嘯天的遺產

難度指數 ★ 　　　　所用時間（　　）秒　答案見 P. 149

郭嘯天和楊鐵心，是金庸武俠小說《射鵰英雄傳》中的英雄人物。面對官府腐敗、金兵入侵，他們具有鮮明的正義感和高尚的民族氣節。而郭嘯天的兒子郭靖，更是為千家萬戶所熟悉的大英雄。

郭嘯天和楊鐵心氣味相投，情同兄弟。他們立下遺囑：兩家財產合二為一，如果生男孩，則財產一半歸兒子，一半捐獻給大宋難民；如果生女孩，則捐獻給大宋難民的財產，是女孩應得財產的兩倍。

沒想到幾年後金兵入侵牛家村，郭嘯天戰死，楊鐵心和妻子離散，護送郭嘯天妻子殺出重圍。幾個月後，懷有身孕的郭夫人生下了郭靖；幾年後楊鐵心認了義女穆念慈（當時還不知道親生兒子楊康已經出世）。這下兩家兒女雙全，楊鐵心該怎樣遵照郭嘯天的遺囑來分配遺產呢？

小琳娜的手套

小琳娜一共有十雙手套，這天保母給她整理衣服的時候，發現小琳娜的手套只剩下八雙了，另外兩雙不見了。小琳娜丟掉的手套不外乎兩種情況：

第一種情況小琳娜的損失最低：小琳娜丟掉的兩隻手套正好是一雙，也就是說小琳娜現在還有九雙完整的手套。

第二種情況小琳娜的損失比較大：小琳娜丟掉的手套正好是單個兩隻，因此小琳娜只剩下八雙完整的手套，和兩隻單獨的手套。

你認為上述兩種情況，那種情況更可能發生呢？

牧羊人過關

古時候，有一個牧羊人要趕著自己的羊到臨近州縣販賣。從家裡到臨近州縣，關卡重重，每過一關，都要收稅。牧羊人不堪重稅，每到一個關卡，將羊藏起來，自己到關卡前面和守關的官吏求饒說好話。實在遇到不通融的，他就這樣建議：「我將我的羊的一半給你，不過你的一半中，要還一隻給我。」守關的官吏聽了牧羊人的建議，沒有一個不同意的。這些官吏雖然貪，但都講信用。就這樣，牧羊人通過了十幾個關卡後，他的牧羊還有兩隻。

你知道牧羊人原來有多少隻羊嗎？

阿納斯塔西婭猜想

難度指數 ★★　　　　　**所用時間（　　　）秒　答案見 P.149**

阿納斯塔西婭正在想著一個介於99和999之間的數字。
這時，貝琳達問她，該數字是否低於500，阿納斯塔西婭回答說「是」；貝琳達又問，該數字是否是一個平方數，得到的回答也是「是」；
當被問到該數是否為一個立方數時，阿納斯塔西婭還是回答說「是」。然而，她所回答的這三個結果中，只有兩個是正確的。好在阿納斯塔西婭後來又誠實地告訴貝琳達說，該數字的首位數和末位數是5、7或9。你知道這個數字是多少嗎？

祖沖之速算

難度指數 ★　　　　　　**所用時間（　　）秒　答案見 P. 149**

祖沖之自幼十分聰明，這天他的祖父在和工匠計算建築用的樑檁木料價格，來人對祖沖之的祖父說：我家蓋房子的三根主樑和一根副樑一共花了紋銀一兩零十錢，主樑比副樑多花了一兩銀子，請先生給我計算一下副樑多少錢，我好去準備其他副樑。

一旁的祖沖之聽得仔細，祖父還沒開口，他張口說出了副樑的價格。你能快速心算出副樑的價格嗎？

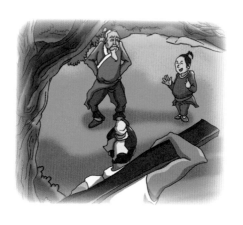

丈夫的難題

埃德溫和妻子安吉莉娜正在討論他們好朋友的年齡問題：「安吉莉娜，妳知道嗎？十八年前迪姆皮肯夫婦結婚時，迪姆皮肯先生的年齡是他妻子的三倍，但是現今他只是他妻子年齡的兩倍。」安吉莉娜：「啊，是嗎？那麼迪姆皮肯夫人在結婚當天多大了？」埃德溫：「這個問題，妳自己慢慢思考吧！順便測試一下妳的數學思維能力。」讀者們，你能回答出安吉莉娜的問題嗎？

怕老婆的大老闆

難度指數 ★★　　　**所用時間（　　　）秒　答案見 P. 150**

布朗先生在曼哈頓市中心有一家大商場。這個身價千萬的大富翁，除了財富驚人外，怕老婆的程度也是驚人的。

布郎先生家在曼哈頓市郊，每天他的司機將他送到地鐵站，然後他坐地鐵上班；下班坐地鐵返回，司機就會在地鐵站等候，然後送他回家。數年來如一日，布朗先生從來不敢晚回家，以免遭受家中悍妻的怒罵和叫囂。

這天，布朗先生下班後搭地鐵出站，司機打來電話說要晚半個小時才能到地鐵站接他。布朗先生聽聞此訊，戰戰兢兢。他知道晚半個小時回家，那個悍婦將要怎樣對付他。他一邊嘟嘟嚷嚷，一邊往前走，企圖在路上攔截他的司機。走了很長時間，布朗先生看到司機遠遠駛來，呼了一口氣。上車後趕緊掉頭往家裡

走。回到家裡，還是晚了22分鐘。無一例外地遭到了悍妻的大罵。

布朗先生十分委屈：「我為了不晚歸，在路上走了那麼長時間！」有人說布朗先生怎麼不搭車回家，我們可憐的布朗先生雖然身價千萬，但被家中悍妻牢牢控制，額外開銷一律經過特批，就連搭車這樣的小花費也不例外。

我們可憐的布朗先生，在路上走了多久時間呢？

囚犯的座位

一個獄卒負責看守人數眾多的囚犯。吃飯時，他得安排他們分別坐在一些桌子旁邊。入座的規則如下：

①每張桌子坐著的囚犯人數均相同。

②每張桌子所坐的囚犯人數都是奇數。

③在囚犯入座後，獄卒發現：每張桌子坐3個人，就會多出2個人；每張桌子坐5個人，就會多出4個人；每張桌子坐7個人，就會多出6個人；每張桌子坐9個人，就會多出8個人；當每張桌子坐11個人時，就沒有人多出來。

那麼，實際上一共有多少個囚犯？

百公尺衝刺

難度指數 ★★　　　　**所用時間**（　　　）秒　　**答案見** P.150

甲和乙比賽100公尺衝刺，結果，甲領先10公尺到達終點。乙再和丙比賽100公尺衝刺，結果，乙領先10公尺取勝。現在甲和丙做同樣的比賽，結果會是怎樣呢？

提升工資

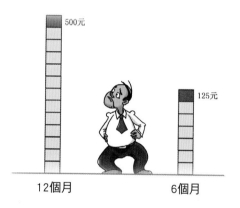

12個月　　　　　　　　　6個月

某公司向工會代言人提供了兩個加薪方案，要求他從中選擇一個。第一個方案是12個月後，在20000元的年薪基礎上每年提高500元；第二個方案是6個月後，在20000元的年薪基礎上每半年提高125元。不管是選哪一種方案，公司都是每半年發一次工資。

你覺得工會代言人應向員工推薦哪一個方案才更合適？

裝黑豆的袋子

米店的老闆有6袋黃豆和黑豆，容量分別為30公斤、32公斤、36公斤、38公斤、40公斤、62公斤。其中五袋裝著黃豆，一袋裝著黑豆。第一位顧客買走了兩袋黃豆；第二位顧客所買黃豆是第一位顧客的2倍。請問，哪一個袋裡裝著黑豆？

71

忙碌的狗

甲乙兩人相距1000公尺，兩人同時出發相向而行，甲
每分鐘走60公尺，乙每分鐘走40公尺。甲帶了一隻
狗，這隻狗和甲開始時一起向前跑，牠的速度是每分
鐘100公尺，當遇到乙時就折回來又向甲跑去，再次遇
見甲時又跑向乙……就這樣一直跑到甲乙相遇，問狗
共跑了多少公尺？

72

梨子賣虧了

有A、B兩人在賣梨子，A三個梨子賣100日元，B兩個梨子賣100日元。他們賣剩下的梨子正好都還各有30個，這時候他們都有事情，把賣梨子的事託付給了朋友C，他們自己離開了店鋪。

那個人覺得將便宜的和貴的分開賣很麻煩，於是就將3個便宜的加上2個貴的共5個組成一組，每組賣200日元，結果剩下的60個梨子一共賣了2400日元。

但當兩人回來時，A每3個賣100日元，也就是說一共向他要1000日元，而B每兩個賣100日元，一共向他要

1500日元。這是非常自然的事，但事實上這位朋友只賣了2400日元，還差100日元。請問這個人賣梨子的方式哪裡有問題？

73

9的祕密

楊華幫外甥小飛破解了8字玄機後，小飛纏住了楊華說：「舅舅，我這裡還有一道智力題，把我的腦袋都想大了。4個9在什麼情況下相加等於100？」

9
+
9
9
9

5的奧妙

這天小飛在一本數學雜誌上看到一個思考題：運用加減乘除運算方式，使5個5的結果等於17。小飛冥思苦想無法解決，而舅舅楊華出差到外地去了，你能幫助小飛解答這道題嗎？

$$5 + 5 \times 5 \div 5$$

數字等式

在123456789之間添加兩個減號和一個加號，使得它們的運算結果等於100。

$$1 + 3$$
$$2 0 6$$
$$7 5$$
$$4 8$$

簡單幻方

| 難度指數 ★★ | 所用時間（　　　）秒 | 答案見 P. 152 |

將123456789，分別填在下面的九宮格裡，橫列、豎排和斜邊數字之和都相等。

這是一個「幻方」數字題。所謂幻方，就是將N×N（N≥3，本題中就是3×3）個數字放入N×N（本題中3×3個方格）個方格內，使方格的各行、各列及對角線上各數字之和相等。

本題是一個最簡單的幻方，也被稱為三階幻方。

除了3×3的三階幻方之外，還有5×5的五階幻方、7×7的七階幻方，如此類推，總稱奇數階幻方。除了奇數幻方外，還有四階幻方、六階幻方等偶數幻方。

幻方也稱魔方，起源於中國。宋朝有一位數學家楊輝，稱其為「縱橫圖」。

五階幻方

難度指數 ★　　　　所用時間（　　）秒　答案見 P. 152

將1到25，分別填在下面的方格裡，橫列、豎排和斜邊
數字之和都相等。

中國是發明幻方規律最早的國家，早在西元前500年就
發明了幻方；600多年後的西元130年，當中國的幻方
日趨成熟的時候，希臘人塞翁才發現了幻方規律，但
也僅僅是一個概念而已。

很有可能完成的等式

難度指數 ★★ **所用時間**（ ）秒 **答案見** P. 152

好多看似不可能的事情，只要思路對了，其實是很簡單的。關鍵是「定向思維」矇蔽了你的智慧之光。準備好了嗎？手指沾取唾沫，捅破那層「定向思維」的窗戶紙，將你的思維解放出來吧！

請看下面兩個等式：

0+8+4+2+3=17
5+7+9+1+6=28

如何移動一個數字，使兩個算式的和都相等呢？

巧移火柴棒

難度指數　★　　　　　所用時間（　　　）秒　答案見 P.152

準備一些火柴棒，開始下面的遊戲。用火柴棒拼出下面「等式」：

$$93+27-30+16=68$$

每一小節代表一根火柴棒，比如9是用六根火柴棒拼成的，8是用七根火柴棒拼成的。移動一根火柴棒，使「等式」成立。

不等式裡面的數字挪移

請看下面這個錯得離譜的「等式」：

$62-63=1$

如何巧妙地移動一個數字，使上面的這個「等式」變成符合數學常規的等式。

請你記住：前提是只能移動6、2、3、1中的一個數字，而不是兩個數字，更不是符號。

曾經有人將後面等號中的一橫，移到前面減號下面，使上面的「等式」變成了：

$62=63-1$　　等式成立了，但不符合前提。

據說這是國內某大學電腦系博士面試考試題目，特別訓練一個人的思維能力。這個題目很有魔力，男博士做出來，能找到心儀的女孩；女博士做出來，能有一個幸福的家庭。看在美好前景的份上，啟動你的腦筋吧！

有趣的數字

有些數字有著奇妙的規律。看看下面的等式，你能找到怎樣的規律，而不藉助計算機或者其他形式的運算，將等式後面的結果寫出來嗎？

$$22 \times 55 = 1210$$

$$222 \times 555 = 123210$$

$$2222 \times 5555 = 12343210$$

$$22222 \times 55555 =$$

$$222222 \times 555555 =$$

$$2222222 \times 5555555 =$$

找規律

拿出紙筆,啟動腦筋。你能否找出五個連貫的數字,使它們的和等於485?

數字推理

括弧裡面應該填上什麼數字？每道題提供了四個備選答案：

（1）7，14，17，21，27，（　　）

　　　A.28 B.30 C.32 D.35

（2）1.01，2.02，3.04，5.08，（　　）

　　　A.7.12 B.7.16 C.8.10 D.8.12

（3）1，3，2，5，9，（　　）

　　　A.31 B.24 C.44 D.37

（4）1，2，3，7，46，（　　）

　　　A.2109 B.1289 C.322 D.147

數字排列

下面這個表格，分為橙、白、黃、灰和藍五部分。將
1、2、3、4、5分別填入，每行、每列和每部分中的數
字，只能出現一次。

	1			2
5				
		4		
2				3

排列算式

請看下面的一組算式，你能找出其中的規律，將？部分的數字填上嗎？

1 __ __ **36**

5 __ __ **72**

17 __ __ **180**

21 __ __ **?**

問號代表的數字

難度指數 ★★　　　　**所用時間**（　　）秒　　**答案見** P. 153

好多不相干的事情，其實都是有規律的。請看下面的
這一組數字：

8　9　12　21　48　__

它們之間有什麼內在規律？如果讓你往下延續，48後
面的表格中應該填上什麼數字呢？

添加後面的數字

按照前面的數字排列後面的數字：

38 , 49 , 62 , 77 , __

數字之間的規律，你能歸納出來嗎？

空格裡面的數字

看看這個表格裡面的數字有什麼規律，將空格的數字填上。

8	0	2	7	8
7	3	7	6	6
5	0	3	4	7
4	1	8	3	3
3	3		2	9

排列數字

2，3，5，9，17，__

後面應該是什麼數字？

填入運算符號

在下面的數字之間，填上＋、一、×、÷，使算式成立。

6＿3＿9＿6＝21
4＿4＿2＿3＝21
3＿5＿10＿4＝21

思維的翅膀

一些單純的數字，如果藉助思維的翅膀，可以變幻出令人意想不到的結果。比如1、2、3，應該是最簡單的數字了，你能用它們組合出最大的數字嗎？

填入下面的方格

難度指數 ★★　　　　**所用時間**（　　　）秒　**答案見 P. 154**

下面的方格中，除了加減乘除符號外，還有九個空白方格。請將1～9數字，填入下面的空白方格中，使橫列、豎排的等式成立。

看好下面的要求：

（1）空白方格內的數字不許重複。

（2）按照運算符號的順序進行運算，而不必遵循「先乘除、後加減」的運算規則。

	+		÷		=2
÷		+		×	
	+		−		=5
+		−		−	
	×		÷		=6
=6		=6		=9	

十字架上的挑戰

下面的方格中，包含著好多個十字架。每個十字架由五個小正方形組成（參見方框中的白色區域）：

	A	B	399			
	C	F	E	I		
		H	G	K		
			L			

請將下面的數字，填入上面的表格：**1，2，3，4，5，6，7，8，9，10，11，12，31，48，51，51，61，74，109，121，181，399，427，462，1469**。

看清楚下面的要求：

（1）數字**399**已經填好了。

（2）每個十字架上的五個數字，最上端的數字，是下面四個數字之和。比如：

$$B = F + E + I + G$$
$$A = C + F + E + H$$
$$E = H + G + K + L$$

填充下面的數字

在下面的方框中填上1～8這八個數字，使得每條線段之間的數字之差不能為1。

小商人的大困惑

格林斯小鎮的鎮長打算在週末舉辦一個盛大宴會，他把宴會人員分成四組，即25位皮匠、20位裁縫、18位帽商，還有12位手套商。宴會過後，這四組人發現，他們為了參加宴會一共花了6鎊13先令。其中5位皮匠和4位裁縫花的一樣多；12位裁縫和9位帽商花的一樣多；6位帽商和8位手套商花的一樣多。

現在的問題是，這四組人到底分別花了多少錢呢？

97

爸爸多大

難度指數 ★　　　　所用時間（　　）秒　答案見 P. 154

露西的爸爸是個數學老師，說話總離不開數學。晚上看電視的時候，22歲的露西問爸爸：「爸爸，同學們都在討論父親的生日，可是我一直不知道您幾歲了？」爸爸微笑著回答：「爸爸年齡的一半加上妳的年齡就是爸爸的年齡。」露西想了一會兒，馬上就知道爸爸的年齡了，你知道到底是幾歲嗎？

奇怪的乘法

難度指數 ★★★　　　**所用時間（　　）秒　答案見 P. 154**

尼克松教授最近發現一個有趣的問題：如果用3乘以
51,249,876（這樣就用了所有的9個數字，而且只用一
次），然後就能夠得出153,749,628（再次包含了所
有的9個數字，而且只用一次）。同樣，如果用9乘以
16,583,742結果得到149,253,678，每種情況下9個數
位都用到了。現在的問題是：用6做為你的乘數，排列
其他剩餘的8個數字，然後進行相乘得到的積包含所有
的9個數字。你會發現很難算出來，但是，確實可以做
到，請嘗試一下吧！

難解的慈善捐贈

善良的丹尼奧老人因為身患癌症去世了，但他立了遺囑給他的律師：每年分發55先令給所在教區的窮人們。但前提是律師要用不同的方法來進行捐贈，給窮困寡婦們每個人18便士，給沒有兒女的老人每個人2.5先令，這樣他才繼續這種捐贈。當然，用「不同的方法」就是指每次會有不同數量的男人和婦女。律師疑惑了：那麼這種慈善捐贈到底可以有多少種方法呢？

人口普查的難題

喬肯斯夫婦是小鎮上孩子最多的夫婦，他們一共有15個孩子。有一天人口普查工作人員來統計孩子們的年齡，這對夫婦給他們出了一個難題：所有孩子的出生間隔都是一年半，最大的孩子喬肯斯·埃達小姐正好比所有孩子中最小的約翰尼大7倍。請問埃達的年齡是多少？

有趣的家庭聚會

有一個家庭聚會非常有趣，因為聚會成員之間有讓人費解的關係：一個祖父、一個祖母、兩個爸爸、兩個媽媽、五個孩子、三個孫子、一個弟弟、兩個姐妹、兩個兒子、兩個女兒、一個婆婆、一個公公和一個兒媳婦組成。那麼到底有多少個人呢？你可能會認為一共有二十三個人。但事實並不是這樣的，其實真正只有七個人出席，你能解釋一下其中的原因嗎？

令人迷惑的遺囑

難度指數 ★★　　　　所用時間（　　）秒　　答案見 P. 155

一位牧場主人去世後留下了一百英畝的土地，他在遺囑中吩咐要把這些土地分給他的三個兒子：阿爾佛雷德、本傑明和查爾斯，分別分給他們1/3、1/4和1/5。但是不幸的是最小的兒子查爾斯去世了，那麼，土地如何在阿爾佛雷德、本傑明之間進行公平的分配？

勞爾的麻煩

勞爾先生前幾天開車從阿里克牧場出發到黃油淺灘，
遺憾的是，他錯誤地選擇了途經卡琳卡村的路，那是
一個離阿里克牧場比黃油淺灘近的地方，而且正好是
勞爾應該直行經過的道路左邊12英里左右。到達黃油
淺灘時，勞爾發現他已經行駛了35英里。那麼，請問
這三個地方之間的距離是多少？注意：每一個都是完
整的英里數，而且這三條道路都相當筆直。

參政會的麻煩

在最近一次主張擴大參政權的會議上，有個觀點引起了參議員們嚴重的不合，並導致了分裂，有一些成員甚至離開了會議。女議長說：「我採納一半的意見，但是那麼做，三分之二的人會退出。」

另一位成員說：「的確如此，但是如果我說服我的朋友，威爾德女士和克里斯汀·阿姆斯壯留下來，我們就只會失去半數的人。」

聰明的讀者，你能說出剛開始時，有多少人參加會議嗎？

105

幾組有趣的數獨遊戲

數獨遊戲是數學智力遊戲的一種，發源於十八世紀的瑞士，在美國和日本發展壯大。數獨遊戲雖然使用數字，但不需要數學知識，玩法簡單，深受大眾喜愛。

數獨遊戲的結構：

由九九八十一個方格組成一個大正方形，大正方形中包含了九個九宮格。大正方形中給出了幾組數字，讓遊戲者根據已有的數字填入空白空格。

數獨遊戲的遊戲規則：

第一，所有數字必須是1～9之內的數字。

第二，每行、每列上面的數字不許重複。

第三，每個小九宮格之間的數字不許重複。

研究者認為，常玩數獨遊戲，可以訓練一個人的記憶力和邏輯思維，增強大腦的清晰度。

下面提供了幾個數獨遊戲，你不妨一試。

數獨題一：

	3	8	6					
	4		2			8	7	9
	5		9					
7	9	2	3					
					9	5	2	6
					7		8	
8	6	4			1		9	
					3	4	5	

數獨題二：

5	8	3				1		
				9	8	5		
	7				5	6	4	
8	2				1			
3								5
			9				2	4
	4	5	7				3	
		8	6	1				
		2				9	8	1

數獨題三：

	1							
			5			6		9
	5	3		1	8	7		
	8					2		
		1				8		
		5					3	
		7	8	2		3	4	
3		4			9			
						9	5	

數獨題四：

5	8	1						7
	6				4		9	3
				1	6			5
					7	8	2	
		7				5		
	1	3	5					
1			3	9				
3	2		4				6	
9						3	1	4

數獨題五：

	5		8		6		3	
3		8				9		2
	9			4			1	
		1	3		8	4		
2								5
		6	7		9	8		
	1			3			8	
7		5				6		3
	6		4		2		5	

數獨題六：

	5							
			1			4		2
	1	9		5	6	3		
	6					8		
		5				6		
		1					9	
		3	6	8		9	7	
9		7			2			
							1	

112

數獨題七：

			9			1		
			4			8		6
6	9	2	5			3		
			8			9	2	5
1	4	5			9			
		9			7	4	6	3
3		1			8			
		6			2			

數獨題八：

7		1				6		2
	2		8		4		7	
	3			1			9	
3			5		6			7
		2				8		
4			3		1			9
	9			4			5	
	1		7		3		2	
5		8				1		3

數獨題九：

8								7
	1						6	
	2		1	7		4		
		1	5			6		
3		4	6		9	2		8
		7			8	5		
		2		3	5		9	
	7						2	
9								5

數獨題十：

		8	5					
	7			3		4		6
1					9	8		
	6		7					9
		1		4		3		
5					3		1	
		3	6					7
9		4		8			5	
					2	1		

數獨題十一：

	2		1		8		7	
	6			4			5	
7		4				9		2
6			9		3			7
		2				8		
1			4		6			5
3		8				4		6
	5			1			3	
	4		6		7		2	

數獨題十二：

9			7		1			6
		6				3		
	7			3			4	
6			1		8			3
	2						6	
5			3		2			7
	8			7			2	
		9				4		
3			6		4			1

118

數獨題十三：

1	2						9	7
			3		9			
6	3			7			5	4
		4	1		6	8		
	6						4	
		3	7		8	2		
4	9			8			1	3
			9		5			
2	7						8	6

數獨題十四：

4			3		2			5
9			8		7			6
	7	2				9	4	
	3	4				2	7	
				7				
	6	5				8	3	
	1	8				6	9	
2			5		1			7
6			9		8			3

數獨題十五：

3						5	2	6
9	8				5		4	
5				7	2			
					3	2	1	
		5				6		
	1	8	7					
			9	3				2
	6		4				8	5
7	2	3						1

數獨題十六：

	9							
			6			3		4
	2	7		4	3	9		
		6					3	
		8				4		
	5					6		
		9	8	6		7	1	
3		2			9			
							5	

122

數獨題十七：

					8	1		
		8			2	6		3
5	7							
3	1			7				
		5	2		9	3		
				5			7	4
							8	5
4		2	6			7		
		9	1					

數獨題十八：

		1	2		6	3		
7	2						8	9
		9		7		5		
6			4		9			2
	9						6	
5			3		2			1
		4		5		9		
1	8						3	7
		7	1		8	2		

數獨題十九：

4		1				5		3
	8		3		5		6	
	6		7		9		4	
3		7				9		2
				3				
9		5				6		1
	7		8		1		9	
	3		5		4		2	
6		8				4		7

數獨題二十：

	3	9					1	
7				2				4
			1	5	3	9		
			7	4		6		
		1				2		
		3		8	6			
		5	6	9	8			
1				7				6
	8					4	9	

數獨題二十一：

		3	6					5
			2					7
7	5	6	8					1
					4	2	7	8
9	1	4	7					
2					7	4	6	3
5					1			
3					8	5		

數獨題二十二：

9		3	7	5		8		6
4			2					5
						6		2
8								1
7		4						
3					9			7
1		8		3	4	5		9

數獨題二十三：

	7		8		2		1	
		4				9		
	8		1		9		7	
	1		4		8		2	
	5		2		6		3	
		7				6		
	6		3		1		8	

數獨題二十四：

		1			4			9
4		8	5	7			3	
		3	6			7		
		5		3		6		
		4			1	8		
	8			6	9	3		7
7			1			5		

130

數獨題二十五：

2						1	8	3
8			1	2				
1	9		3				5	
					7	6	9	
		7				4		
	8	1	4					
	5				3		2	1
				8	5			4
4	6	8						7

數獨題二十六：

9		2			8		1	
			4			8	7	5
5					6	9	4	
3		4	6		7		2	
	6		8		2	3		4
	8	3	9					1
6	5	7			1			
	9		5			2		6

數獨題二十七：

	9							
			6			7		4
	3	8		2	1	6		
		2					9	
		5				1		
	4					2		
		6	4	5		8	7	
5		4			2			
							6	

數獨題二十八：

	4	8	2		6	1	5	
5	3						6	8
		1		3		4		
		9		3				
		9				6		
		8		1				
		7		4		8		
8	9						7	6
	1	6	7		9	3	4	

數獨題二十九：

3		5				2		1
			5		7			
	9		2		1		4	
	5	7		6		4	2	
6								9
	2	1		9		7	3	
	1		6		8		7	
			7		9			
7		9				8		2

135

數獨題三十：

					3		4	
5		3	6			2		
	2		9		4		6	
4		9	7		2	3	1	
	7	5	3		9	8		6
	3		2		5		9	
		7			6	4		2
	9		4					

數獨題三十一：

		3	9			2		
	9	8			2		3	
4			3				5	9
	1		7		6	4		5
7		9	1		5		6	
8	7				4			6
	3		6			1	8	
		4			9	5		

ANSWER解答篇

●豆腐西施的精湛刀法

答案：1張白紙上，如果沒有一條直線，就是一份；畫上一條直線，白紙就成1＋1＝2份；畫上兩條直線，白紙就分成了2＋1＋1＝4份；畫上三條直線，白紙就分成了3＋2＋1＋1＝7份……

依此類推，1999條直線就是1999＋1998＋1997＋……＋2＋1＋1＝1999001份

●秤金幣

答案：只需秤一次。

解題思路：

從第一個袋子裡拿出1個硬幣，從第二個袋子裡拿出2個硬幣，從第三個袋子裡拿出3個硬幣，然後將這6個硬幣放在一起秤。如果總和重量是305克，那麼第一個袋子裝的顯然是假幣；如果是310克，那麼第二個袋子裝的就是假幣；如果是315克，那就意味著第三個袋子裝的是假幣了。

●海島上的榮譽航行

答案：島國的周長是200海里。兩艘艦艇同時出發，40海里後護送艦將燃燒剩下的一半燃料給新艦艇，然後返航。護送艦重新裝好燃料後，反向迎接燃料即將燃淨的艦艇，這時候艦艇離出發地點還有40海里。護送艦將燃料的一半分裝到新艦艇上，兩艘艦艇一起返回出發點，上面的燃料正好用完。

●瓊斯太太家的保險箱密碼

答案：瓊斯太太家保險箱的新密碼是8721。

計算方法如下：假設舊密碼是ABCD，倒寫而成的新密碼就是DCBA。已知新密碼是舊密碼的4倍，所以A必須是個不大於2的偶數，即A等於2；4xD的個位數若要為2，D只能是3或8；只要滿足：4x（1000xA＋100xB＋10xC＋D）＝1000xD＋100xC＋10xB＋A

經計算可得D：8，C：7，B：1，A：2所以新密碼是8712，正好是舊號碼2178的4倍。這個題只能有這一種答案。

● 牛頓的謎題

答案：8天。

解題思路：

雖然好像只是單純的比例計算而已，但牧草被吃掉後還會再長，所以不會這麼順利。

關於單位面積，假設放牧前的牧草量，牧草一天的生長量都一樣，而每頭牛每天吃的牧草數量也都一樣。

將每一英畝放牧前生長的牧草量設為u，一天長出的量設為v，一頭牛一天吃牧草的量設為w的話，

$2u + 16 \times 2v = 16 \times 9w$ ……(1)

$3u + 10 \times 3v = 10 \times 18w$ ……(2)

將(1)×3−(2)×2，

$36v = 72w$

$\therefore v = 2w$

將之代入(1)，求出$u = 40w$。

接著將問題中的天數設為t，

$5u + t \times 5v = t \times 35w$

將$u = 40w$代入後，

$200w + 10tw = 35tw$

$\therefore t = 8$（天）

● 陶淵明的菊花

答案：第48天。

● 遊戲亞軍的成績

答案：高峰得了89分，成功過了23個關口，有三道關口破解錯誤。從51分到88分，每一種得分都可以由不同形式組成，如51分。可以是答對13道題，答錯1道題，也可以是答對14道題，答錯5道題……而89分只有一種可能。

● 生死決戰

答案：56秒。

● 三組數字

答案：這道題有以下9種解法，除此之外就沒有別的了：

12x483=5,796 27 x198=5,346

42x138=5,796 39 x186=7,254

18x297=5,346 48x159=7,632

28 x 157 = 4,396 4 x 1,738 = 6,952

4 x 1,963 = 7,852

● 主持人的神奇速算

答案：小祕密就是這十個數字之和等於第七個數字的11倍。只要將第七個數字乘以11，就能準確說出十個數字的相加之和。

ANSWER 解答篇

ANSWER解答篇

這個規律被稱為「斐波那契數列」，斐波那契數列的發明者是義大利著名數學家列昂那多．斐波那契。

●巫婆的金幣

答案：4枚。

●逃犯分私鹽

答案：第一次秤重：天平（棗木棍）一端是兩個總共9斤重的秤砣，稱出9斤私鹽。

第二次秤重：天平一端的重量是：9斤私鹽＋7斤秤砣＝16斤私鹽。

這樣兩次秤重下來，就有了25斤私鹽。

第三次秤重：用25斤私鹽秤出另外25斤私鹽，這樣就湊足了50斤，剩下的也就是90斤了。

●卓別林上樓梯

答案：上了四層樓，其實是三層的路程，所以每層的時間是16秒。走完八層樓，一共用了112秒。

●最聰明的科技專家

答案：把26個螺絲釘分為三組，兩組各9個，一組8個。

將兩組9個的螺絲釘在天平上第一次秤重，會出現平衡和不平衡兩種情況。

如果天平平衡，則要找的螺絲釘在剩下的8個裡面。從8個中拿出6個，一邊3個進行第二次秤重，如果重量一樣，則要找的螺絲釘在另外兩個裡面，那麼可以進行第三次秤重，找出螺絲釘；如果重量不一樣，那麼要找的螺絲釘一定在較重的三個裡面。從較重的三個裡面拿出任意兩個進行第三次秤重，如果天平平衡，那個沒有秤重的螺絲釘就是要找的；如果不平衡，較重的那個就是了。

如果第一次秤重不平衡，那麼所尋找的螺絲釘就在較重的9個裡面。將這9個螺絲釘分成3份，一份3個，任意挑選兩組，進行第二次秤重，然後根據平衡與否，進行第三次秤重，步驟和上面相同。

●冷飲店來了大肚漢

答案：最多喝40瓶汽水。

計算如下：一開始20瓶沒有問題，隨後的10瓶和5瓶也都沒有問題，接著把5瓶分成4瓶和1瓶，前4個空瓶再換2瓶，喝完後2瓶再換1瓶，此時喝完後手頭上剩餘的空瓶數為2個，把這2個瓶換1瓶繼續喝，喝完後把這1個空瓶換1瓶汽水，喝完換來的那瓶再把瓶子還給人家即可，所以最多可以喝的汽水數為：

20＋10＋5＋2＋1＋1＋1＝40

●阿里巴巴的金條

答案：分兩刀將金條切成三份，依次為整個金條比例的1/7、2/7、4/7。

第一天給工匠1/7的那一根金條。

第二天給工匠2/7的那一根金條，收回1/7的那根。

第三天再給工人1/7的那一根金條。

第四天給工人4/7的那一根金條，收回1/7和2/7那兩根。

第五天給工人1/7的那根金條。

第六天給工人2/7的那根，收回1/7的那根金條。

第七天：給1/7的那根金條。

●李逵喝酒

答案：（1）裝滿一大酒舀子酒倒入小酒舀子中，然後將小酒舀子中的酒倒掉，大酒舀子中剩下的兩碗酒倒入小酒舀子中。

（2）大酒舀子再次裝滿酒，將大酒舀子中的酒倒入小酒舀子，小酒舀子酒滿。這樣大酒舀子中就剩下四碗酒了。

●駱駝的悲鳴

答案：45分鐘。加蓋火印是為了區別駱駝，所以最後一隻駱駝就不需要加蓋火印了。

●球賽比分

答案：共進行了兩場比賽，中國隊對日本隊的比分為4：3。中國隊對巴西隊的比分為2：2。

3分　　　7分　　　21分

ANSWER解答篇

解題思路：

因為是單循環賽，所以兩隊間不可能賽兩場。日本隊得3分，只輸；巴西隊得7分，沒贏；顯然這兩隊並未比賽。比賽只進行了2場：日本隊輸給了中國隊，而中國隊得21分，又不可能勝兩場，所以中國隊與巴西隊踢平。巴西隊得7分，故進了2球；與中國隊比賽是2：2平手。那麼中國隊在和日本隊的比賽中得了14分，進了4個球，所以比分是4：3。

●賽車的速度

答案：96公里。

計算過程：

我們假定松本每段賽程為200公里，跑完四段賽程所用的時間分別為：$200 \div 200 + 200 \div 150 + 200 \div 100 + 200 \div 50 = 25/3$。全程公里數為800公里，所以平均速度是$800 \div 25/3 = 96$公里。

●長跑運動員的速度

答案：無論他跑多快，也無法達到時速12公里。因為時速12公里跑完全程需要半個小時，而在前面8公里路程中，他的時速是4公里，已經將半個小時的時間佔用完了。

●小彼得和父親的算術遊戲

答案：小彼得確保沒寫的一組數字中，每個相對應的數字和父親的數字相加之和是9，那麼，四組數字相加就是19999998，在父親寫第三組數字的時候，小彼得只要用20000000加上父親的第三組數字，然後再減去2，就能得到五組數字的正確相加結果。

●實習生的待遇

答案：4800元。

計算過程：

橋本一郎七個月應得的報酬是（6000÷12＋一台電腦的價格÷12）×7。他工作七個月應該得到人民幣3500元，另外2000元購買了十二分之五的電腦。這樣算來，十二分之一的電腦價格是400元。

●酒鬼比拼

答案：這群酒鬼一共有6個人。

解題思路：

隨著人數的減少每次被分到的酒都會增加，三次喝完，最後一次被分到的酒最多，則最後一次必須大於一瓶子的1/3，人數必須是正整數，所以最後一次只能是被分到1/2，則第二次喝的必須大於1/4並且不能大於1/2，只能

是1/3。所以一共是6個人。

●龜龜賽跑

答案：不能同時到達。

計算過程：

甲龜到達10公尺終點線時，乙龜才跑到9公尺，說明甲乙速度比是10：9，甲龜跑到終點的時候，乙龜跑了11×（9/10）＝9.9公尺，所以甲龜還是先到終點。

●將軍的貓

答案：貓的跑動速度要超過每小時十英里，才有機會跳下履帶求生。

●林紓的算術能力

答案：一共有1392個。

ANSWER解答篇

計算過程：

一位數有9個，兩位數有90×2＝180個，三位數有401×3＝1203個，共有1392個。

●難倒眾人的算式

答案：(5－1÷5)×5＝24。

●魯智深的佛珠

答案：108顆。

●撲克牌

答案：假設A組中的黑牌數為x，那麼A組中的紅牌數為26－x，紅牌一共26張，所以B組中的紅牌數為26－(26－x)＝x。

可以看出A組中的黑牌數和B組中的紅牌數x始終相等。所以有1000次。

●貨架上的罐頭

答案：7罐。

●農夫的遺產

答案：15頭牛。

●設計師的報酬

答案：三個人同時完成設計任務，每個人需要工作三天。每個人每天的報酬應該是三百塊錢。張潔多做了一天，王麗多做了兩天，所以張潔應得三百塊錢，王麗應得六百塊錢。

●機智的人口普查員

三個年齡相乘後的組合	相加之和為門牌號碼
72×1×1	72
36×2×1	39
18×4×1	23
9×4×2	15
9×8×1	18
6×6×2	14

8×3×3	14
12×6×1	19
12×3×2	17
18×2×2	22
6×3×4	13
3×24×1	28

漢斯身為人口普查員應該知道門牌號碼，但不知道年齡，因此門牌號碼是14。他需要更多的資訊以決定到底是應該採用6、6、2 的組合還是8、3、3的組合。當聽見這位婦女說「大女兒」時，他就知道應該是8、3、3了。

●快樂的皇帝

答案：每隔420天，七個妃子能一同會面侍奉皇帝。

我們首先設定一個起點，這個起點是第一個妃子侍奉皇帝的夜晚，而當夜也是七個妃子一起侍奉皇帝的。從那個時候起，所經歷的天數，必定是2、3、4、5、6、7的最小公倍數。

●風中飛翔的燕子

答案：我們可以從兩方面解答這道題。

由於風速不變，燕子在順風時候的推力，和逆風時候的阻力是相同的，人們很容易想到燕子在有風和無風情況下，所用的天數相同。但是，這種認知是錯誤的。假定燕子在無風狀態下從南方到北方需要五天時間，再從北方到南方也需要五天時間。在有風天氣下，燕子從南方到北方是順風而行，所用時間比五天要少；從北方到南方是逆風而行，所用天數比五天要多。我們可以看出，燕子大部分的時間是在逆風中飛行的，所以燕子在有風但風速不大的情況下，所用天數要比無風天氣多。

如果我們按照數學計算的方法來計算和比較一下，結果會更加明瞭：

假定燕子的速度為V，南方到北方的路程為S。

無風天氣下燕子往返南北方所用的時間為：$2S/V$。

有風天氣下燕子往返南北方所用的時間為：$(S/A+a)+(S/A-a)=$

145

2VS/V的平方-a的平方。

兩相比較，就可以看出哪個用的天數多了。

●塞翁的財產

答案：每匹馬3600文，每頭牛2800文，每隻羊1600文。

●懷特小姐的金錶

答案：C。

懷特小姐所快的兩分鐘，是在「鬧鐘比標準時間慢」的基礎上快的，所以算下來還是比標準時間慢。有興趣的話可以列一個數學算式比較一下。

●現在幾點了？

答案：9：36。

新上司和龐德打招呼「早安」，說明當時的時間是上午。如果沒有這個前提，下午的7：12同樣也是一個正確的答案。

●飛機比火車快多少？

答案：23倍。

●王亞樵的菸頭

答案：74根。

第一次接菸之後，抽完剩下的菸頭還可以再接，多次利用。

●有線台的收視率

答案：不看電影但喜歡看肥皂劇的觀眾佔21%；10%的觀眾只看肥皂劇；觀看電影和紀錄片但不看肥皂劇的人佔18%；8%觀眾只看電影；53%觀眾觀看其中的兩類節目；只看其中一類節目的觀眾佔21%。

●史上最早的數學選拔賽

答案：13個強盜，83匹布。

●格列佛的衣服

答案：大約需要三百個裁縫師。格列

佛身高是小人國的人身高的十二倍，但體表面積則是小人國的12x12倍，也就是144倍，用的布料也就相當於一個小人國的人的144倍。一個裁縫師給小人國的人縫製一套衣服需要兩天，那麼花兩天時間給格列佛縫製一套衣服需要大約150個裁縫師，工期縮短到一天，需要增加一倍的人力，所以需要大約三百個裁縫師。

當然這僅僅是從數學意義上計算的。

●錶針重合的次數

答案：

第一次重合：1點5又5/11分；

第二次重合：2點10又10/11分；

第三次重合：3點16又4/11分；

第四次重合：4點21又9/11分；

第五次重合：5點27又3/11分；

第六次重合：6點32又8/11分；

第七次重合：7點38又2/11分；

第八次重合：8點43又7/11分；

第九次重合：9點49又1/11分；

第十次重合：10點54又6/11分；

第十一次重合：12點。

解題思路：

在十二點正點的情況下，時針和分針是重合的。接著，分針走動，和時針分開。時針走一圈，分針走十二圈。所以兩者的速度比是1：12。所以，在一個小時內分針和時針是不可能重合的。

一個小時以後，時針處在一點鐘的位置上，也就是轉了一圈的十二分之一。從起點十二點到現在指向的一點，時針運動了一個三十度的角。而分針正好處在十二點的位置上，正好轉動了一圈。分針滯後時針三十度。

假如將時針和分針設想成兩個人競走比賽，就比較具體了。時針雖然走得慢，但以目前而言，領先分針三十度。分針要想趕上時針，就要將滯後的三十度拉回來，所需要的時間肯定要少於一小時。已經知道兩者的速度比是1：12，亦即分針的速度比時針大11倍，那麼，兩個指針要過1/11小時，亦即60/11＝5又5/11分鐘時再次重合。

由此可以推知，在12小時之內，兩針

147

ANSWER解答篇

發生重合的次數將是11次。第11次重合將發生在第一次重合以後的第12小時，亦即發生在12點整。換句話説，在第11次重合時，兩針又回到了第一次重合的位置上，以後就將按照這個規律週而復始地運轉下去。

●罐子裡面的污染藥

答案：克萊恩博士吩咐助手們，從每個編號的藥箱，取出與編號相同的藥丸，比如5號箱取5個藥丸，10個藥箱一共取55個藥丸。博士將55個藥丸放在天平上。按照正常重量，55個藥丸是550毫克。多出0.1毫克，説明1號藥箱是污染藥；同理，多出1毫克，則10號藥箱是污染藥品。

●小猴子運香蕉

答案：第一、小猴子首先帶50根香蕉往前走17公尺，每走一公尺吃掉一根香蕉，然後再放下一根，這樣，走完17公尺後，小猴子手中剩下的香蕉是：$50-17\times2=16$根。

第二、小猴子往回返的同時，將放在路上的17根香蕉吃掉。

第三、小猴子帶上剩下的50根香蕉再往前走17公尺，吃掉17根香蕉，這時候小猴子身邊的香蕉是：$50-17+16=49$。

第四，小猴子帶著49根香蕉，走完剩下的33公尺，手中剩下的香蕉是$43-33=16$根。

所以，猴子最多能往家裡搬16根香蕉。

●竹簍裡面的蛇

答案：

第一個竹簍裡面放1條蛇；

第二個竹簍裡面放2條蛇；

第三個竹簍裡面放4條蛇；

第四個竹簍裡面放8條蛇；

第五個竹簍裡面放16條蛇；

第六個竹簍裡面放32條蛇；

第七個竹簍裡面放64條蛇；

第八個竹簍裡面放128條蛇；

第九個竹簍裡面放256條蛇；

第十個竹簍裡面放489條蛇。

這樣分配，買蛇人任意挑選哪個數量的蛇，都能從竹簍裡面搭配出來。這是從數學意義上來解析這道題的，現實生活中並不適用。因為買主買蛇的數量是隨機的。比如第一個人買了一隻蛇，第二個人也要買一隻蛇，那麼賣蛇人的妻子還要用手拿蛇，才能將蛇賣出去。

●郭嘯天的遺產

答案：將財產平分五份，其中兩份給郭靖，兩份捐獻給大宋難民，一份給穆念慈。

●小琳娜的手套

答案：第二種情況更容易發生。

這涉及到數學機率的問題。我們將二十隻手套配對（注意，是配對而不是雙），一共有190種情況。十雙手套編號成1~20，在紙上寫下編號。和編號1相配對的情況一共是19種；和編號2配對的情況一共是18種，然後依次看和3配對的情況、和4配對的情況等等，會得到下面這個算式：

$19+18+16+15+14+13+12+11$
$+10+9+8+7+6+5+4+3+2+1$
$=190$

其中配成一雙的有十種情況。由此看來，第二種情況發生的可能性是第一

種情況的18倍。這說明第二種情況更容易發生。

●牧羊人過關

答案：兩隻。

●阿納斯塔西婭猜想

答案：阿納斯塔西婭說數字低於500顯然是撒謊，因為首位數無論是5、7或9的三位數，都大於500。在99和999之間唯一一個平方數和立方數的末位數是5、7或9的數字是729。

●祖沖之速算

答案：副樑價格是白銀0.5錢，三根主樑價格是白銀1.05兩。

ANSWER 解答篇

ANSWER 解答篇

●丈夫的難題

答案：婚姻中年輕的一方總是等於這個數，就是在年長的那方還未超出相當於她年齡的2倍時的數字，如果他在婚姻中年長3倍的話。在我們的例子中，後來是18歲，因此迪姆皮肯夫人在結婚當日是18歲，而她的丈夫是54歲。

●怕老婆的大老闆

答案：原本要晚回家半個小時，卻晚了22分鐘。這說明車子少走了8分鐘。這8分鐘是車子的往返路程，折合成單程也就是4分鐘。也就是布朗先生走了4分鐘的車程。

車子從家裡駛出，到和布朗先生相遇的地點，其實是走了26分鐘。這個時間也就是布朗先生所走路程的時間。換言之，也就是布朗先生用了26分鐘，走完了4分鐘的車程。

●囚犯的座位

答案：2519個囚犯。

●百公尺衝刺

答案：如果你的答案是「甲領先20公尺取勝」，那就錯了。甲和乙的速度之差是百分之十，乙和丙的速度之差也是百分之十，但以此得不出結論：甲和丙的速度之差是百分之二十。如果三個人在一起比賽，當甲到達終點時，乙落後甲的距離是100公尺的百分之十，即10公尺；而丙落後乙的距離是90公尺的百分之十，即9公尺。因此，如果甲和丙比賽，甲將領先19公尺。

●提升工資

答案：乍看之下，第一個方案好像對員工比較有利。但實際上，第二個方案才是有利的。

第一個方案（每年提高500元）

第一年 10000＋10000＝20000元

第二年 10250＋10250＝20500元

第三年 10500＋10500＝21000元

第四年 10750＋10750＝21500元

第二個方案（每半年提高125元）

第一年 10000＋10125＝20125元

第二年 10250＋10375＝20625元

第三年 10500＋10625＝21125元

第四年 10750＋10875＝21625元

●裝黑豆的袋子

答案：重40公斤的袋子裡裝著黑豆。

解題思路：

第一個顧客買走了一袋30公斤和一袋36公斤的黃豆，一共是66公斤。第二個顧客買了132公斤的黃豆——32公斤、38公斤和62公斤的袋子。這樣，現在就只剩下40公斤的袋子原封不動，因此，它肯定是裝著黑豆。

●忙碌的狗

答案：要算狗每次在甲乙之間跑了多少公尺很麻煩，此題可以採用「直算」法：要計算狗的路程，知道速度，那麼還需要時間。時間是多少呢？就是甲乙兩人相遇所花的時間，甲乙兩人相遇所花的時間就是路程1000公尺除以甲乙速度之和100公尺/分鐘，即10分鐘，那麼，狗跑的路程就是速度100公尺/分鐘乘以時間10分鐘，為1000公尺。

這道題甚至可以這麼想：反正狗與兩個人用的時間一樣多，而且速度是兩個人之和，那麼，兩個人共走了多少路程狗就跑了多少路程，兩人共走了1000公尺，那狗就跑了1000公尺。

●梨子賣虧了

答案：考慮方法上並沒有什麼錯誤，但3＋2＝5這樣組成一組，要賣60個，只可能組成10組能賣掉，而那時便宜的梨子賣完了，剩下的10個梨子都是貴的。如果仍按照5個200日元賣，由於他的失誤而造成的100日元損失就從這裡產生了。

●9的祕密

答案：99＋9/9 ＝ 100

●5的奧妙

答案：(55＋5)÷5＋5＝17

151

ANSWER解答篇

●數字等式

答案：$123-45-67+89=100$

●簡單幻方

8	1	6
3	5	7
4	9	2

●五階幻方

17	24	1	8	15
23	5	7	14	16
4	6	13	20	22
10	12	19	21	3
11	18	25	2	9

●很有可能完成的等式

答案：將下面算式中的「1」，移到上面算式中任何一個數字的前面，使之成為兩位數。兩個算式的和都是27。

●巧移火柴棒

答案：$53+27-30+18=68$

●不等式裡面的數字挪移

答案：在常人的定向思維中，看到挪移，首先想到的是水平左右移動。假如打破思維模式呢？將62中的6，挪到2的右上方，就成了2的6次方。2的6次方等於64，64-63＝1。

●有趣的數字

答案：$22222\times55555=1234543210$

$222222\times555555=123456543210$

$2222222\times5555555=12345676543210$

●找規律

答案：這些數字分別是95、96、97、98、99。

●數字推理

答案：（1）A。這是一個明七暗七的思維遊戲。明七就是題目裡面的7、17、27；而暗七就是七的倍數了，比如14、21，依次順延，就是28了。（2）B。整數部分為質數，小數部分為前一項的兩倍；（3）C。我們從第三個數字開始看起：$2=1\times3-1$；5

=2×3-1；9=2×5-1。由此得出的規律是每一個數都是它前面的兩項相乘再減一。（4）A。3等於2的2次方減1；7等於3的2次方減2；46等於7的2次方減3。得出的規律是，第二項的平方減去第一項就等於第三項。

●數字排列

答案：

4	1	3	5	2
5	3	2	4	1
1	2	4	3	5
3	5	1	2	4
2	4	5	1	3

●排列算式

答案：162。

（1+3）×9=36，依此類推，

（21+3）×9=216

●問號代表的數字

答案：這道題考驗的是人們對數字規律的認知。

9=(8-5)×3

12=(9-5)×3

21=(12-5)×3

48=(21-5)×3

我們得出的規律是：前一個數字減去5，然後再乘以3，也就是後一個數字。48後面的數字是（48-5）×3=129。

●添加後面的數字

答案：

49-38=11

62-49=13

77-62=15

每個數字減去它前面的數字，所得的差值是有規律的。所以依此類推為94、113、134。

●空格裡面的數字

答案：4。左邊兩位數，減去右邊兩位數，正好是中間的數字。

●排列數字

答案：33。每個數字乘以2，然後減去1。

ANSWER解答篇

●填入運算符號
答案：

$6 \times 3 + 9 - 6 = 21$

$4 \times 4 + 2 + 3 = 21$

$3 \times 5 + 10 - 4 = 21$

●思維的翅膀
答案：3的21次方。

●填入下面的方格
答案：

2	+	8	÷	5	=2
÷		+		×	
1	+	7	—	3	=5
+		—		—	
4	×	9	÷	6	=6
=6		=6		=9	

●十字架上的挑戰
答案：

			1469			
		427	462	399		
	74	121	181	109	61	
8	12	51	51	48	6	5
	3	7	31	4	2	
		10	9	11		
			1			

●填充下面的數字
答案：

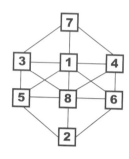

●小商人的大困惑
答案：皮匠花了35先令，裁縫也花了35先令，帽商花了42先令，手套商則花了21先令。因此，他們共花了6鎊13先令。而那5位皮匠與4位裁縫，12位裁縫和9帽商一樣多，而6位帽商與8位手套商花費的一樣多。

●爸爸多大
答案：爸爸的年齡是44歲。

●奇怪的乘法
答案：如果我們將32547891乘以6，得到的乘積就是195287346。這種情況下，所有的9個數字都用了，而且只用了1次。點評：同樣需要耐心的尋找。

154

●難解的慈善捐贈

答案：有7種不同的方法分配這筆錢：分給5個婦人、19個婦人；10個婦人、16個婦人；15個婦人、13個男人；20個婦人、10個婦人；25芫k人、7個婦人；30個婦人、4個婦人；35個婦人、1個婦人。

●人口普查的難題

答案：埃達小姐已經24歲了，而她的弟弟約翰尼是3歲，兩人之間有13個兄弟姐妹。在該題中有一個文字陷阱，「比約翰尼的歲數大7倍」，當然「大7倍」就等於8倍於約翰尼的年紀。在解這道題的時候不要輕率地認為大7倍就是7倍的意思，很多人都會失誤於這個文字陷阱。

●有趣的家庭聚會

答案：這個聚會由2個小女孩、1個小男孩，還有他們的爸爸、媽媽和他們爸爸的爸爸、媽媽組成。

●令人迷惑的遺囑

答案：由於查爾斯的死亡，他的那份就沒有了。我們只需將整個100英畝的土地按1/3比1/4的比例分割給阿爾佛雷德和本傑明就行了，即4比3的比例。因此阿爾佛雷德拿走了100英畝中的4/7，而本傑明是3/7。

●勞爾的麻煩

答案：用三個字母來命名這3個小村子，很顯然，這3條路形成了一個三角形ＡＢＣ，還有一條垂直線，長12英里，它由C通往A、B的基點。這就將這個三角形分割成了兩個直角三角形，公共邊為12英里。隨後就能看出從A到C的距離是15英里，從C到B的距離是20英里，從A到B的距離是25（9和16之和）英里。這些數字非常容易得到證實，因為12的平方加上9的平方就等於15的平方，而12的平方加上16的平方則等於2０的平方。由題意我們可以先假設ACB是直角，這一假設合乎題目與實際情況（即卡琳卡村是一個離阿里克牧場比黃油淺灘近的地方，且實際中人們偏離的路不會太遠），這樣根據直角三角形的畢氏定律即可得知。）

●參政會的麻煩

答案：有12個人參加會議，如果8個人離開，即是2/3的人離開，若6個人離開，則只失去半數的人。

ANSWER解答篇

●幾組有趣的數獨遊戲

數獨題一:

9	3	8	6	7	4	2	1	5
6	4	1	2	3	5	8	7	9
2	5	7	9	1	8	3	6	4
7	9	2	3	5	6	1	4	8
5	8	6	1	4	2	9	3	7
4	1	3	7	8	9	5	2	6
3	2	5	4	9	7	6	8	1
8	6	4	5	2	1	7	9	3
1	7	9	8	6	3	4	5	2

數獨題三:

7	1	9	4	6	2	5	8	3
8	4	2	5	7	3	6	1	9
6	5	3	9	1	8	7	2	4
4	8	6	1	3	5	2	9	7
2	3	1	7	9	4	8	6	5
9	7	5	2	8	6	4	3	1
5	9	7	8	2	1	3	4	6
3	2	4	6	5	9	1	7	8
1	6	8	3	4	7	9	5	2

數獨題二:

5	8	3	4	6	7	1	9	2
4	1	6	2	9	8	5	7	3
2	7	9	1	3	5	6	4	8
8	2	7	5	4	1	3	6	9
3	9	4	8	2	6	7	1	5
6	5	1	9	7	3	8	2	4
1	4	5	7	8	9	2	3	6
9	3	8	6	1	2	4	5	7
7	6	2	3	5	4	9	8	1

數獨題四:

5	8	1	9	2	3	6	4	7
7	6	2	8	5	4	1	9	3
4	3	9	7	1	6	2	8	5
6	5	4	1	3	7	8	2	9
8	9	7	6	4	2	5	3	1
2	1	3	5	8	9	4	7	6
1	4	6	3	9	8	7	5	2
3	2	5	4	7	1	9	6	8
9	7	8	2	6	5	3	1	4

數獨題五：

1	5	2	8	9	6	7	3	4
3	4	8	5	1	7	9	6	2
6	9	7	2	4	3	5	1	8
5	7	1	3	2	8	4	9	6
2	8	9	1	6	4	3	7	5
4	3	6	7	5	9	8	2	1
9	1	4	6	3	5	2	8	7
7	2	5	9	8	1	6	4	3
8	6	3	4	7	2	1	5	9

數獨題七：

8	3	4	9	7	6	1	5	2
5	1	7	4	2	3	8	9	6
6	9	2	5	8	1	3	4	7
7	6	3	8	1	4	9	2	5
9	2	8	7	3	5	6	1	4
1	4	5	2	6	9	7	3	8
2	8	9	1	5	7	4	6	3
3	5	1	6	4	8	2	7	9
4	7	6	3	9	2	5	8	1

數獨題六：

3	5	2	7	4	8	1	6	9
6	7	8	1	3	9	4	5	2
4	1	9	2	5	6	3	8	7
7	6	4	5	9	1	8	2	3
8	9	5	3	2	7	6	4	1
2	3	1	8	6	4	7	9	5
1	2	3	6	8	5	9	7	4
9	8	7	4	1	2	5	3	6
5	4	6	9	7	3	2	1	8

數獨題八：

7	4	1	9	3	5	6	8	2
9	2	5	8	6	4	3	7	1
8	3	6	2	1	7	5	9	4
3	8	9	5	2	6	4	1	7
1	6	2	4	7	9	8	3	5
4	5	7	3	8	1	2	6	9
2	9	3	1	4	8	7	5	6
6	1	4	7	5	3	9	2	8
5	7	8	6	9	2	1	4	3

數獨題九：

8	4	6	2	9	3	1	5	7
7	1	3	8	5	4	9	6	2
5	2	9	1	7	6	4	8	6
2	8	1	5	4	7	6	3	9
3	5	4	6	1	9	2	7	8
6	9	7	3	2	8	5	4	1
1	6	2	7	3	5	8	9	4
4	7	5	9	8	1	3	2	6
9	3	8	4	6	2	7	1	5

數獨題十一：

5	2	3	1	9	8	6	7	4
8	6	9	7	4	2	3	5	1
7	1	4	3	6	5	9	8	2
6	8	5	9	2	3	1	4	7
4	9	2	5	7	1	8	6	3
1	3	7	4	8	6	2	9	5
3	7	8	2	5	9	4	1	6
2	5	6	8	1	4	7	3	9
9	4	1	6	3	7	5	2	8

數獨題十：

4	9	8	5	7	8	2	3	1
2	7	5	8	3	1	4	9	6
1	3	6	4	2	9	8	7	5
3	6	2	7	1	8	5	4	9
7	8	1	9	4	5	3	6	2
5	4	9	2	6	3	7	1	8
8	1	3	6	5	4	9	2	7
9	2	4	1	8	7	6	5	3
6	5	7	3	9	2	1	8	4

數獨題十二：

9	3	4	7	2	1	5	8	6
8	1	6	4	5	9	3	7	2
2	7	5	8	3	6	1	4	9
6	9	7	1	4	8	2	5	3
1	2	3	5	9	7	8	6	4
5	4	8	3	6	2	9	1	7
4	8	1	9	7	3	6	2	5
7	6	9	2	1	5	4	3	8
3	5	2	6	8	4	7	9	1

數獨題十三：

1	2	8	6	5	4	3	9	7
5	4	7	3	1	9	6	2	8
6	3	9	8	7	2	1	5	4
7	5	4	1	2	6	8	3	9
8	6	2	5	9	3	7	4	1
9	1	3	7	4	8	2	6	5
4	9	6	2	8	7	5	1	3
3	8	1	9	6	5	4	7	2
2	7	5	4	3	1	9	8	6

數獨題十五：

3	7	1	8	9	4	5	2	6
9	8	2	3	6	5	1	4	7
5	4	6	1	7	2	8	3	9
6	9	7	5	8	3	2	1	4
4	3	5	2	1	9	6	7	8
2	1	8	7	4	6	9	5	3
8	5	4	9	3	1	7	6	2
1	6	9	4	2	7	3	8	5
7	2	3	6	5	8	4	9	1

數獨題十四：

4	8	6	3	9	2	7	1	5
9	5	1	8	4	7	3	2	6
3	7	2	1	5	6	9	4	8
1	3	4	6	8	5	2	7	9
8	2	9	4	7	3	5	6	1
7	6	5	2	1	9	8	3	4
5	1	8	7	3	4	6	9	2
2	9	3	5	6	1	4	8	7
6	4	7	9	2	8	1	5	3

數獨題十六：

4	9	3	2	8	5	1	6	7
1	8	5	6	9	7	3	2	4
6	2	7	1	4	3	9	8	5
9	1	6	4	7	8	5	3	2
2	3	8	9	5	6	4	7	1
7	5	4	3	2	1	6	9	8
5	4	9	8	6	2	7	1	3
3	7	2	5	1	9	8	4	6
8	6	1	7	3	4	2	5	9

159

ANSWER 解答篇

ANSWER解答篇

數獨題十七：

6	2	3	5	9	8	1	4	7
9	4	8	7	1	2	6	5	3
5	7	1	4	6	3	9	2	8
3	1	4	8	7	6	5	9	2
7	8	5	2	4	9	3	6	1
2	9	6	3	5	1	8	7	4
1	6	7	9	3	4	2	8	5
4	3	2	6	8	5	7	1	9
8	5	9	1	2	7	4	3	6

數獨題十九：

4	9	1	6	2	8	5	7	3
7	8	2	3	4	5	1	6	9
5	6	3	7	1	9	2	4	8
3	4	7	1	5	6	9	8	2
8	1	6	9	3	2	7	5	4
9	2	5	4	8	7	6	3	1
2	7	4	8	6	1	3	9	5
1	3	9	5	7	4	8	2	6
6	5	8	2	9	3	4	1	7

數獨題十八：

8	5	1	2	9	6	3	7	4
7	2	6	5	4	3	1	8	9
3	4	9	8	7	1	5	2	6
6	1	3	4	8	9	7	5	2
4	9	2	7	1	5	8	6	3
5	7	8	3	6	2	4	9	1
2	3	4	6	5	7	9	1	8
1	8	5	9	2	4	6	3	7
9	6	7	1	3	8	2	4	5

數獨題二十：

5	3	9	4	6	7	8	1	2
7	1	6	8	2	9	3	5	4
8	2	4	1	5	3	9	6	7
2	5	8	7	4	1	6	3	9
4	6	1	9	3	5	2	7	8
9	7	3	2	8	6	1	4	5
3	4	5	6	9	8	7	2	1
1	9	2	3	7	4	5	8	6
6	8	7	5	1	2	4	9	3

數獨題二十一：

1	2	3	6	7	9	8	4	5
4	9	8	2	1	5	6	3	7
7	5	6	8	4	3	9	2	1
6	3	5	1	9	4	2	7	8
8	7	2	5	3	6	1	9	4
9	1	4	7	8	2	3	5	6
2	8	1	9	5	7	4	6	3
5	4	9	3	6	1	7	8	2
3	6	7	4	2	8	5	1	9

數獨題二十三：

9	7	5	8	6	2	3	1	4
3	6	1	7	9	4	2	5	8
8	2	4	5	1	3	9	6	7
2	8	3	1	5	9	4	7	6
7	1	6	4	3	8	5	2	9
4	5	9	2	7	6	8	3	1
1	3	7	9	8	5	6	4	8
5	4	8	6	2	7	1	9	3
9	6	2	3	4	1	7	8	5

數獨題二十二：

6	5	7	9	4	8	2	1	3
9	2	3	7	5	1	8	4	6
4	8	1	2	6	3	7	9	5
5	1	9	4	8	7	6	3	2
8	3	2	5	9	6	4	7	1
7	6	4	3	1	2	9	5	8
3	4	5	8	2	9	1	6	7
1	7	8	6	3	4	5	2	9
2	9	6	1	7	5	3	8	4

數獨題二十四：

6	5	1	3	8	4	2	7	9
4	9	8	5	7	2	1	3	6
3	2	7	9	1	6	4	8	5
8	1	3	6	4	5	7	9	2
9	7	5	2	3	8	6	4	1
2	6	4	7	9	1	8	5	3
1	3	6	8	5	7	9	2	4
5	8	2	4	6	9	3	1	7
7	4	9	1	2	3	5	6	8

數獨題二十五：

2	7	6	9	5	4	1	8	3
8	3	5	1	2	6	7	4	9
1	9	4	3	7	8	2	5	6
5	4	3	8	1	7	6	9	2
6	2	7	5	3	9	4	1	8
9	8	1	4	6	2	3	7	5
7	5	9	6	4	3	8	2	1
3	1	2	7	8	5	9	6	4
4	6	8	2	9	1	5	3	7

數獨題二十七：

6	9	7	5	4	8	3	2	1
2	5	1	6	3	9	7	8	4
4	3	8	7	2	1	6	5	9
1	6	2	3	7	4	5	9	8
3	8	5	2	9	6	1	4	7
7	4	9	1	8	5	2	3	6
9	1	6	4	5	3	8	7	2
5	7	4	8	6	2	9	1	3
8	2	3	9	1	7	4	6	5

數獨題二十六：

9	4	2	7	5	8	6	1	3
1	3	6	4	2	9	8	7	5
5	7	8	1	3	6	9	4	2
3	1	4	6	9	7	5	2	8
8	2	9	3	4	5	1	6	7
7	6	5	8	1	2	3	9	4
2	8	3	9	6	4	7	5	1
6	5	7	2	8	1	4	3	9
4	9	1	5	7	3	2	8	6

數獨題二十八：

7	4	8	2	9	6	1	5	3
5	3	2	1	7	4	9	6	8
9	6	1	5	3	8	4	2	7
4	2	5	9	6	3	7	8	1
1	8	9	4	5	7	6	3	2
6	7	3	8	2	1	5	9	4
3	5	7	6	4	2	8	1	9
8	9	4	3	1	5	2	7	6
2	1	6	7	8	9	3	4	5

數獨題二十九：

3	7	5	9	4	6	2	8	1
1	4	2	5	8	7	6	9	3
8	9	6	2	3	1	5	4	7
9	5	7	1	6	3	4	2	8
6	3	8	4	7	2	1	5	9
4	2	1	8	9	5	7	3	6
5	1	3	6	2	8	9	7	4
2	8	4	7	1	9	3	6	5
7	6	9	3	5	4	8	1	2

數獨題三十一：

6	5	3	9	7	8	2	4	1
1	9	8	4	5	2	6	3	7
4	2	7	3	6	1	8	5	9
3	1	2	7	8	6	4	9	5
5	4	6	2	9	3	7	1	8
7	8	9	1	4	5	3	6	2
8	7	1	5	3	4	9	2	6
9	3	5	6	2	7	1	8	4
2	6	4	8	1	9	5	7	3

數獨題三十：

9	1	6	8	2	3	5	4	7
5	4	3	6	7	1	2	8	9
7	2	8	9	5	4	1	6	3
4	8	9	7	6	2	3	1	5
3	6	2	5	1	8	9	7	4
1	7	5	3	4	9	8	2	6
6	3	4	2	8	5	7	9	1
8	5	7	1	9	6	4	3	2
2	9	1	4	3	7	6	5	8

國家圖書館出版品預行編目資料

數字遊戲好好玩／腦力＆創意工作室編著.

第一版——臺北市：知青頻道出版；

紅螞蟻圖書發行, 2009.11

面 ； 公分. ——（Brain；8）

ISBN 978-986-6643-94-1（平裝）

1.數學遊戲 2.幾何

997.6 98018557

Brain 08

數字遊戲好好玩

編　　著／	腦力＆創意工作室
美術構成／	引子設計
校　　對／	朱慧蒨、楊安妮
發 行 人／	賴秀珍
榮譽總監／	張錦基
總 編 輯／	何南輝
出　　版／	知青頻道出版有限公司
發　　行／	紅螞蟻圖書有限公司
地　　址／	台北市內湖區舊宗路二段121巷28號4F
網　　站／	www.e-redant.com
郵撥帳號／	1604621-1　紅螞蟻圖書有限公司
電　　話／	(02) 2795-3656（代表號）
傳　　真／	(02) 2795-4100
登 記 證／	局版北市業字第796號
數位閱聽／	www.onlinebook.com
港澳總經銷／	和平圖書有限公司
地　　址／	香港柴灣嘉業街12號百樂門大廈17F
電　　話／	(852) 2804-6687
新馬總銷／	諾文文化事業私人有限公司
新加坡／	TEL: (65) 6462-6141　FAX: (65) 6469-4043
馬來西亞／	TEL: (603) 9179-6333　FAX: (603) 9179-6060
法律顧問／	許晏賓律師
印 刷 廠／	鴻運彩色印刷有限公司
出版日期／	2009年11月　第一版第一刷

定價180元　港幣60元

ISBN 978-986-6643-94-1　　　　　　　Printed in Taiwan